人體美術解剖圖

透視骨骼&肌肉

動態姿勢集

前側骨骼

front bone

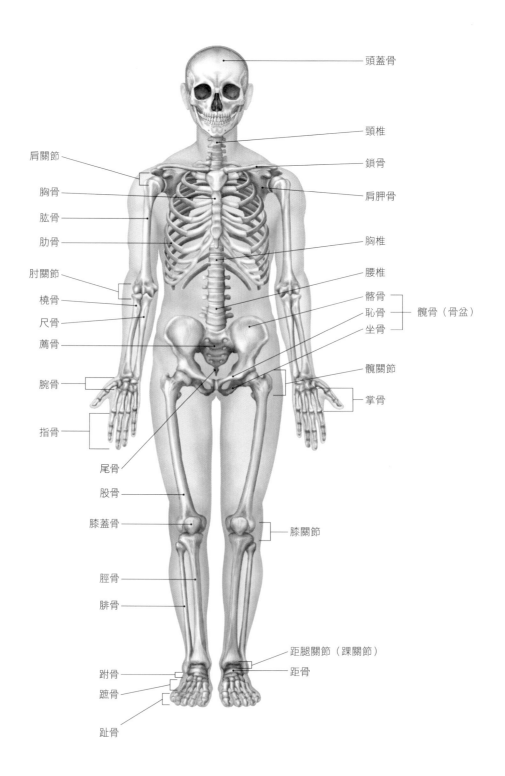

頭蓋骨

頸椎

肩關節

鎖骨

胸骨

肩胛骨

肱骨

肋骨

胸椎

肘關節

腰椎

橈骨

髂骨

尺骨

恥骨 — 髖骨（骨盆）

薦骨

坐骨

腕骨

髖關節

掌骨

指骨

尾骨

股骨

膝蓋骨

膝關節

脛骨

腓骨

距腿關節（踝關節）

距骨

跗骨

蹠骨

趾骨

前側肌肉

front muscle

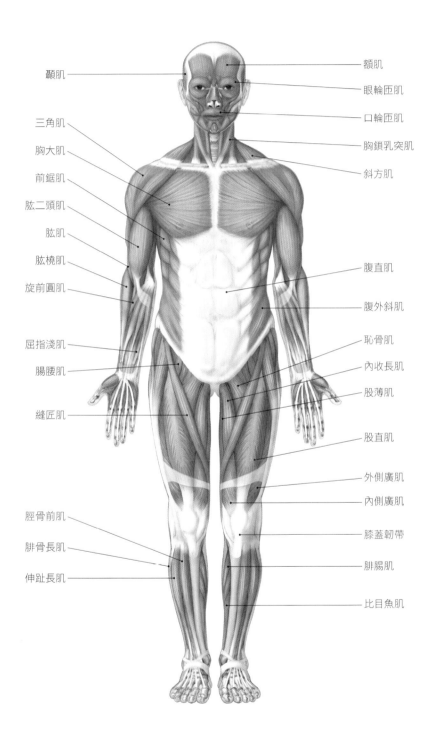

顳肌

額肌

眼輪匝肌

口輪匝肌

三角肌

胸大肌

前鋸肌

肱二頭肌

肱肌

肱橈肌

旋前圓肌

胸鎖乳突肌

斜方肌

腹直肌

腹外斜肌

屈指淺肌

腸腰肌

恥骨肌

內收長肌

股薄肌

縫匠肌

股直肌

外側廣肌

內側廣肌

脛骨前肌

腓骨長肌

伸趾長肌

膝蓋韌帶

腓腸肌

比目魚肌

後側骨骼

back bone

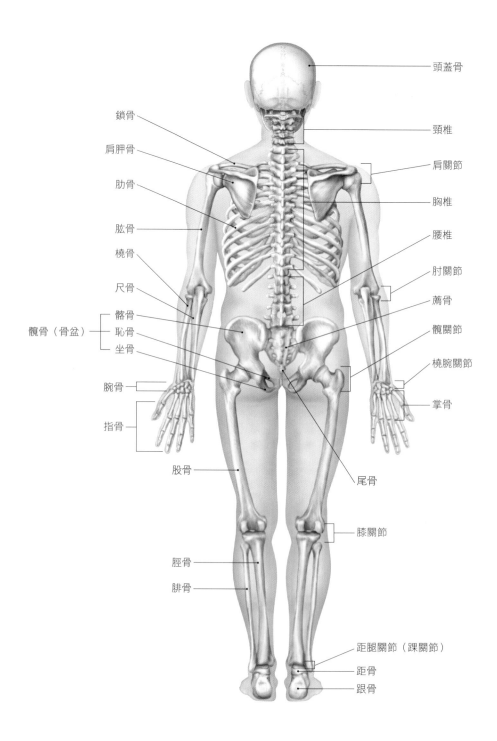

頭蓋骨

鎖骨

肩胛骨

肋骨

肱骨

橈骨

尺骨

髕骨（骨盆） ┤ 髂骨

恥骨

坐骨

腕骨

指骨

股骨

脛骨

腓骨

頸椎

肩關節

胸椎

腰椎

肘關節

薦骨

髖關節

橈腕關節

掌骨

尾骨

膝關節

距腿關節（踝關節）

距骨

跟骨

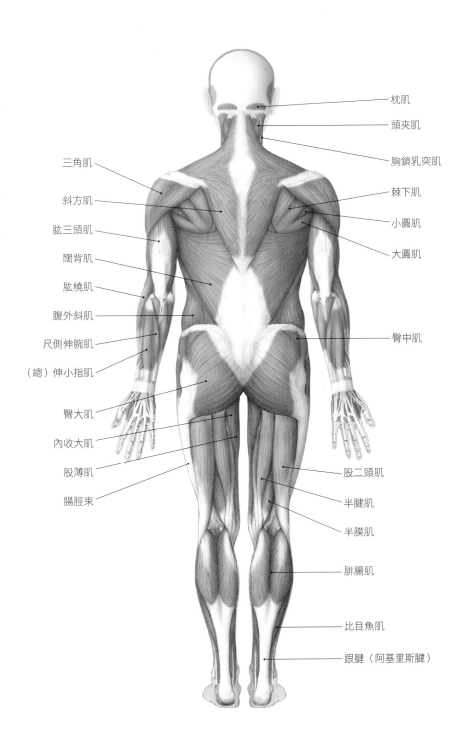

枕肌

頭夾肌

胸鎖乳突肌

三角肌

斜方肌

棘下肌

肱三頭肌

小圓肌

闊背肌

大圓肌

肱橈肌

腹外斜肌

尺側伸腕肌

臀中肌

（總）伸小指肌

臀大肌

內收大肌

股薄肌

股二頭肌

腸脛束

半腱肌

半膜肌

腓腸肌

比目魚肌

跟腱（阿基里斯腱）

側面骨骼

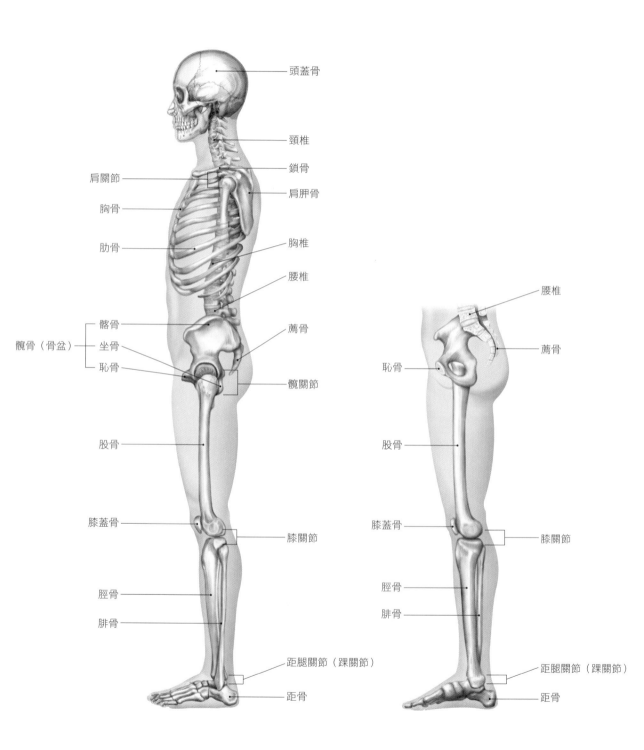

頭蓋骨

頸椎

鎖骨

肩關節

肩胛骨

胸骨

肋骨

胸椎

腰椎

髂骨

薦骨

髖骨（骨盆）

坐骨

恥骨

髖關節

股骨

膝蓋骨

膝關節

脛骨

腓骨

距腿關節（踝關節）

距骨

腰椎

薦骨

恥骨

股骨

膝蓋骨

膝關節

脛骨

腓骨

距腿關節（踝關節）

距骨

側面肌肉

side muscle

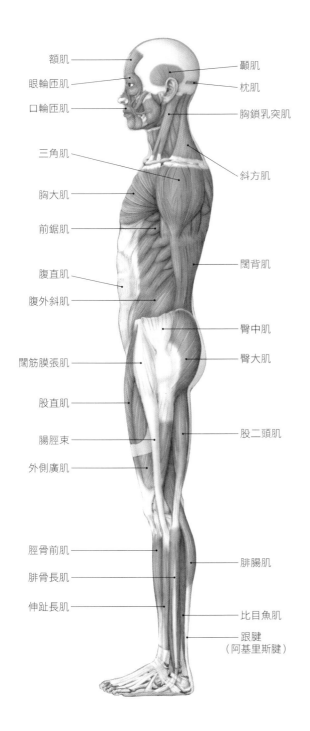
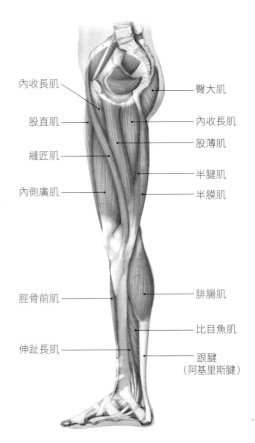

額肌
眼輪匝肌
口輪匝肌
三角肌
胸大肌
前鋸肌
腹直肌
腹外斜肌
闊筋膜張肌
股直肌
腸脛束
外側廣肌
脛骨前肌
腓骨長肌
伸趾長肌

顳肌
枕肌
胸鎖乳突肌
斜方肌
闊背肌
臀中肌
臀大肌
股二頭肌
腓腸肌
比目魚肌
跟腱
（阿基里斯腱）

內收長肌
股直肌
縫匠肌
內側廣肌
脛骨前肌
伸趾長肌

臀大肌
內收長肌
股薄肌
半腱肌
半膜肌
腓腸肌
比目魚肌
跟腱
（阿基里斯腱）

女性的前側（骨骼與肌肉）

front of the female bone and muscle

下面將用圖示來説明女性與男性的不同之處。表面上看起來女性體型較男性纖瘦，其實女性的皮下脂肪相當厚。而在動作的速度與靈敏度上，並沒有男女分別。此外，據説以斷面積的肌力來看也沒有男女分別，只是因為女性的肌肉量較少，才會在肌力上出現顯著的差別。

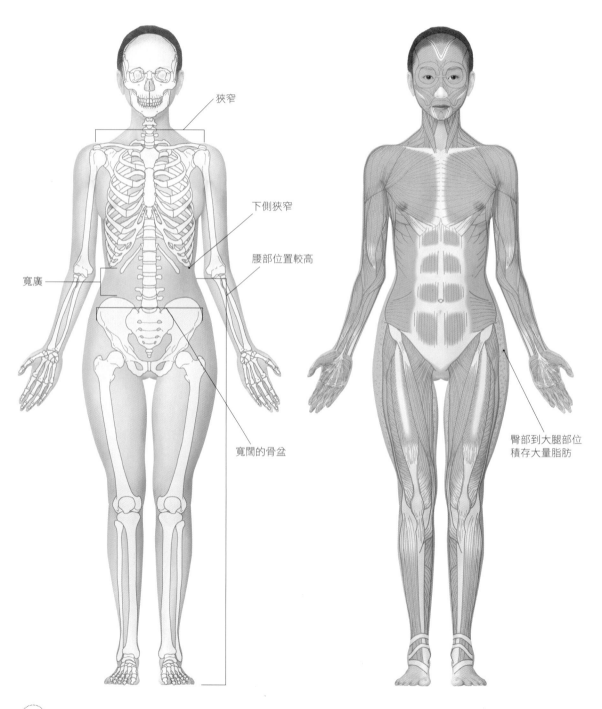

狹窄

下側狹窄

腰部位置較高

寬廣

寬闊的骨盆

臀部到大腿部位積存大量脂肪

❖ 基本姿勢與位置用語 ◇◇◇◇◇◇◇◇◇◇◇◇◇◇◇◇◇◇◇◇◇◇◇◇◇

　在表現動作時，姿勢就成了相當重要的基準，也就是雙腳併攏直立，雙手自然下垂，手心朝前方（立姿）。本書插圖的圖解中也採用這個姿勢。

　這個姿勢稱作「解剖學姿勢」，在醫學相關記述上常用來記載身體位置關係。我們稱解剖學姿勢的正面為前側（前面），背面為後側（後面），其上為上側（上面），其下為下側（下面），側面朝外為外側（外側面），側面朝內為內側（內側面）。

　本書亦使用解剖學用語來表示位置。

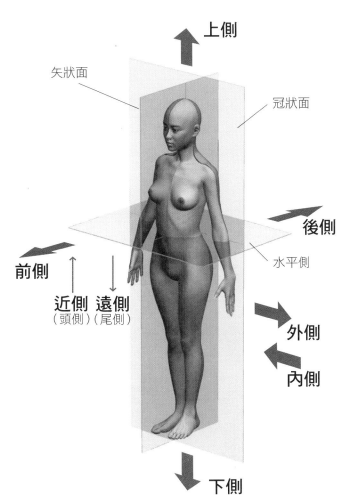

上側

矢狀面

冠狀面

後側

水平側

前側

近側　遠側
（頭側）（尾側）

外側

內側

下側

❖ 關於骨骼

人體是由約 200 塊骨頭所構成，最小塊的骨頭叫做「聽小骨」。聽小骨屬於耳朵感覺器的一部分，而最像骨頭的要屬足小趾遠側趾骨以及游離的「尾骨」與「種子骨」（有些人沒有）。至於最大的骨頭就是「股骨」了。

骨骼的功能是保護臟器，與肌肉共同支撐身體，並且幫助關節活動。除此之外，骨骼內部也存有礦物質，能夠製造血球。

骨骼的形狀相當多樣，有長棒狀、短塊狀、扁平狀、以及不規則狀且形狀複雜的骨骼。骨骼不單只隱藏在人體內部，也有不少骨骼位於皮下且從外觀可辨認其形狀。在描繪人體時，必須注意到這一點並加以呈現，這點非常重要。為此，我建議最好熟記人體主要骨骼的名稱、形狀及位置。

首先，先依照部位別將骨骼大致分類。
人體骨骼可分為下列五大類：

> ① 頭部骨骼⋯⋯⋯⋯頭蓋
> ② 背骨⋯⋯⋯⋯⋯⋯脊椎
> ③ 由肋骨圍繞整個胸部的骨骼⋯胸廓（肋骨與胸骨）
> ④ 肩膀到手臂的骨骼⋯⋯⋯⋯⋯肩胛帶（肩胛骨與鎖骨）及上肢骨
> ⑤ 骨盆到足部的骨骼⋯⋯⋯⋯⋯骨盆帶（骨盆）及下肢骨

接下來就為各位一一介紹。

① 頭蓋

頭蓋骨內裝有大腦、眼球以及耳朵與鼻子這些感覺器，並透過關節連接「下顎骨」，可做出張口及咬合的動作。

下顎骨

頭部骨骼

② 脊椎

脊椎是由 7 塊「頸椎」、12 塊「胸椎」、5 塊「腰椎」、5 塊「薦椎」以及 2～5 塊「尾椎」（薦椎在幼兒時期分離，到了成人時期則會合而為一，稱作「薦骨」）所構成，除了支撐體幹之外，自大腦延伸的脊髓也穿透整個脊椎，使神經分枝蔓延到全身。

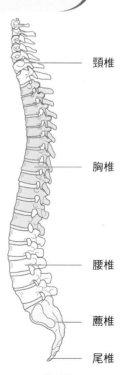

頸椎

胸椎

腰椎

薦椎

尾椎

脊椎

③ 胸廓

胸廓是由包括「胸椎」在內的12根肋骨與1塊胸骨（柄‧體‧劍狀突起）所構成，其內部裝有肺、心臟等臟器，而底部則有一塊名叫橫膈膜的隔膜，食道、主動脈以及大靜脈則貫穿整個胸廓。

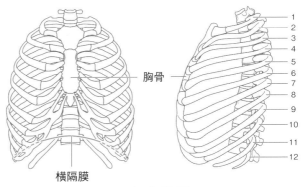

胸骨

橫隔膜

1
2
3
4
5
6
7
8
9
10
11
12

胸廓骨骼

④ 肩胛帶（肩胛骨與鎖骨）及上肢骨

肩膀、臂部以及手部是由肩胛骨、鎖骨、肱骨、前腕骨（橈骨與尺骨）、以及手部骨骼所構成。

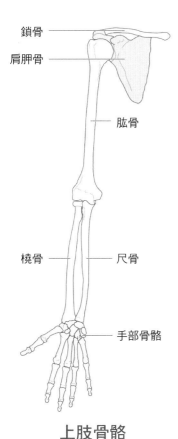

鎖骨

肩胛骨

肱骨

橈骨 尺骨

手部骨骼

上肢骨骼

⑤ 下肢帶（骨盆）及下肢骨

腰部、腳、足部是由骨盆（髂骨、恥骨及坐骨）、股骨、小腿骨（脛骨、腓骨）、以及足部骨骼所構成。

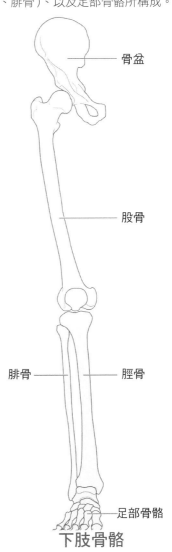

骨盆

股骨

腓骨 脛骨

足部骨骼

下肢骨骼

❖ 關於關節

連接骨骼與骨骼之間的部位叫做關節,可分成不動關節與動關節。

不動關節除了「頭蓋骨」等之外,尚有其他受到「軟骨」及「韌帶」等組織牢牢固定的關節,幾乎完全不動。動關節包括「肩關節」、「膝關節」與「指關節」等。

關節周圍覆蓋一種叫做「關節囊」的結締組織,能使關節活動自如。關節囊的內部充滿滑液,如同潤滑液般可防止骨頭與骨頭之間的摩擦。大部分關節的關節囊與關節囊的周圍都都覆蓋一層韌帶,能夠承受激烈的動作與衝擊。

在關節囊內骨頭與骨頭之間有一種叫做「關節軟骨」的構造,具有緩衝作用。一旦關節軟骨受到磨損或破壞,骨頭就會變形並引發疼痛,造成「退化性關節炎」。

滑動關節	在平坦的關節面上可做出些微動作。 例如手腕間的關節等。
髁狀關節	雖可在平坦的關節面上活動,卻無法以軸為中心做出迴旋動作。 例如掌指骨關節等。
球窩關節	形狀為球狀的骨頭鑲在碗狀骨頭內,可動範圍較廣。 例如肩關節等。
樞紐關節	其構造如同鉸鍊,只能在單一基本面上活動。 例如肘關節（肱尺關節）等。
鞍狀關節	關節的形狀如同馬鞍,只出現在大拇指的掌指骨關節。 例如腕掌關節。
車軸關節	以長軸為中心迴轉。 例如肘關節（橈尺關節）等。

關節的種類

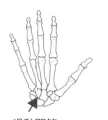

滑動關節
例如手腕間的關節等

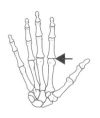

髁狀關節
例如掌指骨關節等

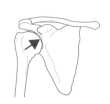

球窩關節
例如肩關節等

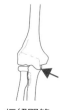

樞紐關節
例如肘關節（肱尺關節）等

鞍狀關節
例如腕掌關節

車軸關節
例如肘關節（橈尺關節）等

◎ 何謂韌帶

韌帶是由強韌的結締組織所構成,如同皮帶一般的組織,可連接骨頭與骨頭,保護關節,並限制骨骼的可動範圍等。

◎表示關節動作的用語

下列為各動作在醫療領域的專門用語。

內收	靠近體幹中心的動作
外展	遠離體幹中心的動作
屈曲	彎曲關節的動作
伸直	伸直關節的動作
內旋	以長軸為中心往內側轉動
外旋	以長軸為中心朝外側轉動

不過在實際運用上，臨床與解剖的用法仍有些許差異。此外，上述名詞均為醫學用語，作為美術用語上仍有不足之處。

目前仍找不到有關其他動作的正確描述。因此，本書除了使用上述用語之外，也將一併採用直觀且淺顯易懂的日常用語進行說明。

其他用語如下

往上	往高處移動
降低（下降）	往低處移動
朝外	手心朝上，大拇指向外的狀態
朝內	手心朝下，大姆指向內的狀態

以文字來描述人的動作並不容易，即便看似單純的動作也很難簡潔描述。有關人體動作的用語，在運動、武術、舞蹈及儀態等領域也各有專門用語。

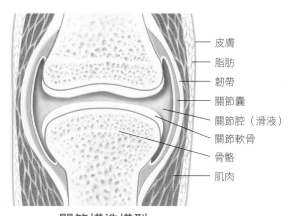

皮膚
脂肪
韌帶
關節囊
關節腔（滑液）
關節軟骨
骨骼
肌肉

關節構造模型

❖ 關於肌肉

　　肌肉是藉由收縮來發揮力量。人類靠眼、耳等感覺器輸入外界資訊，不過在輸出資訊時，亦即對外表現自己的意志時，就只能仰賴肌肉了。

　　肌肉可區分為控制運動與姿勢的「骨骼肌」以及控制運動與姿勢以外的「內臟肌」。

　　除此之外，又可分為隨著骨骼肌活動的「隨意肌」，以及諸如心臟、消化管、血管等不需靠意識控制而活動的「非隨意肌」。雖然不屬於骨骼肌，但諸如吞嚥或排泄等部份內臟肌的動作也能靠意識加以掌控。

　　肌肉有2個以上的附著處，**在近位側稱為起始部，在遠位側叫終止部**。

　　這時，當某一肌肉收縮時，就會跟著做出動作。

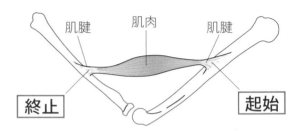

肌肉起始終止模型圖

當肌肉產生強大力量時，會出現下列情況：
◎肌肉長度不變
◎肌肉長度變短
◎延伸肌肉長度
因此，光靠某一姿勢以及關節彎曲的形狀仍無法了解肌肉的狀況。

　　某一肌肉是否能發揮力量，全取決在意識、負荷程度以及運動連續性的程度上。描繪時，根據想表現出何種狀況與意識，肌肉的緊張與隆起也會跟著改變。

◎ 關於屈肌與伸肌

　　肌肉有各式各樣的名稱，總給人相當繁雜的印象。比方説，上肢與下肢的肌肉常出現○○屈肌以及○○伸肌等名稱。

　　所謂「屈肌」是指可彎曲的肌肉，而「伸肌」是指可伸展的肌肉，從名稱上很容易就能聯想到其功用。當身體彎曲時，屈肌就會收縮而伸直伸肌；當身體伸展時，就會伸直屈肌而收縮伸肌。

◎ 何謂肌腱

　　肌腱負責連接骨頭與骨骼肌。骨骼肌整體呈現紅色，肌腱看起來近乎白色。在手腳的肌腱當中，有一層如鞘般的結構包圍在肌腱外側，稱之為「腱鞘」。腱鞘內部含有滑液，當肌肉活動時，具有使肌腱平順滑動的功用。

❖ 男女差異 ◇◇◇◇◇◇◇◇◇◇◇◇◇◇◇◇◇◇◇◇◇◇◇◇◇◇◇◇◇◇◇◇◇

　　男女在人體上的差異之處很多，例如在生殖器、乳房、體毛、皮膚顏色等各有不同，本書主要是針對骨骼與肌肉等詳加介紹。

　　在身高方面，男女平均身高差有 10 ㎝的差距（日本成人的男女平均身高差約為 13 ㎝）。

　　而女性的肩寬比男性來的窄，肩膀的稜線也顯得相當柔和。

　　在上肢整體長度方面並沒有男女差異，不過女性的前臂較短，手也比較纖細。

　　在骨盆方面，整體來看男女之間有顯著的差異。首先，女性的髂骨稜比男性來的寬，其絕對值也比男性來的高。

　　女性為了能夠順利生產，下方的骨盆腔比較寬。

　　另外，男性的恥骨下角為 60°，而體型嬌小的女性約為 90°。

　　從薦骨來看，相較於男性薦骨的形狀狹長，女性薦骨的形狀則顯得寬且短。

　　除此之外，由於女性擁有寬廣的骨盆，臀部到大腿也積存豐富的脂肪，因此腰部看起來較為纖細，呈現女性化的曲線。

　　而在肋骨與骨盆的間隔上，也是女性的間隔較寬，這點被認為是凸顯女性纖細腰部的主因之一。

　　下肢方面與上肢一樣，女性的小腿稍微短一些。換句話說，女性的大腿也相對地顯得較為修長。

　　在甲狀軟骨，也就是所謂的喉結上，也能明顯看出男女差異。

（參考「人的形態與體型（Medical Friend社）」）

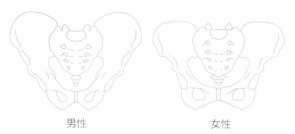

男性　　　　　　女性

男女骨盆的比較

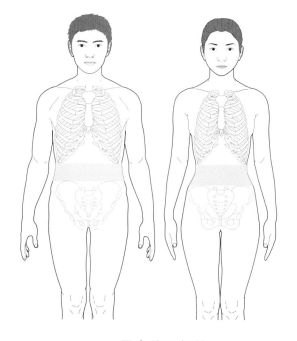

男女的腰部差

❖ 年齡差異 ◇◇◇◇◇◇◇◇◇◇◇◇◇◇◇◇◇◇◇◇◇◇◇◇◇◇◇◇◇◇◇◇◇◇◇◇

　　新生兒的頭蓋骨上，在額頭與後頭部等部位留有間隙，稱為「前囟」與「後囟」。後囟約莫6個月，前囟約在1歲半～2歲時會閉合。

　　只要幫孩童拍X光片，就能清楚看到骨頭邊緣有明顯的線條出現，稱為骨端線，其空隙處為軟骨細胞。當軟骨部份伸展時，骨頭就會跟著成長。

　　換句話說，頭蓋骨一旦進入成人期就會密合，這是因為缺少軟骨部份而停止成長。

　　除了大小及比例之外，成長期的孩童骨骼與成人骨骼也有顯著差異。

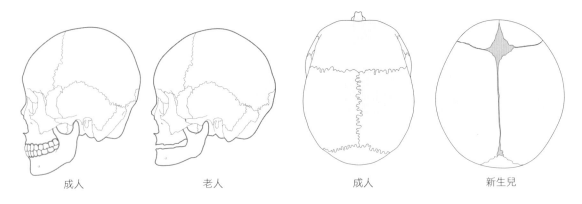

| 成人 | 老人 | 成人 | 新生兒 |

成人與新生兒頭蓋骨的比較

　　老人的骨骼會隨著老化而萎縮，甚至會因骨密度降低導致骨骼變形。

　　特別是缺了牙齒後的頜骨就會萎縮，構成老人特有的面貌。

CONTENTS

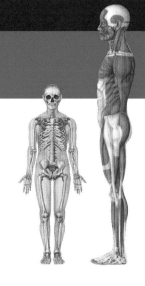

1章　臉與頸部

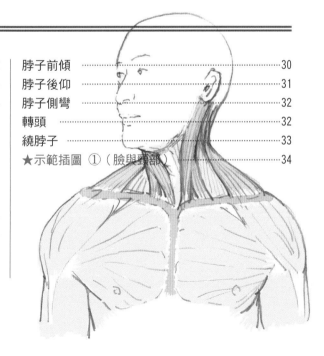

5章 體幹部

6章 腳與膝蓋

7章 足部

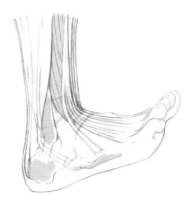

參考文獻

◎國外書籍

A HANDBOOK OF ANATOMY FOR ART STUDENTS, Dover Publications, Arthur Thomson, 1964年
ALBINUS ON ANATOMY With 80 Original Albinus Plates, Dover Publications, Robert Beverly Hale, Terence Coyle, 1988年
AN ATLAS OF ANATOMY FOR ARTISTS, DOVER PUBLICATIONS, Fritz Schider, 1957年
ANATOMY DRAWING SCHOOL HUMAN・ANIMAL・COMPARATIVE ANATOMY, Andras Szunyoghy, Gyorgy Feher, KONEMANN, 1997年
THE ARTIST'S COMPLETE GUIDE TO FACIAL EXPRESSION, Watson-Guptill Publications, Gary Faigin, 2008年

◎日本書籍（含翻譯書籍）

《3D舞動肌單》原島廣至／N・T・S／2009年
《給CG設計師的人體解剖學 － 只有徹底了解現實才能畫出超現實世界》櫻木晃彥・武田美幸／Born Digital／2006年
《NHK科學特集 令人驚訝的小宇宙・人體 別冊2 圖解人體資料手冊》日本放送出版協會／1990年
《圖解解剖學—人體構造與機能》Elke Lutjen-Drecoll・Johannes W. Rohen／西村書店／1998年
《解剖學訓練—從肌筋膜經線學習徒手運動療法》湯瑪斯・W・邁爾斯／醫學書院／2009年
《解剖學圖解 第3版》Kahle, Leonhardt, Platzer／文光堂／1990年
《解剖學彩色圖解第2版》Johannes W Rohen・橫地千仞／醫學書院／1990年
《格蘭特解剖學圖譜》Anne M.R. Agur・Arthur F. Dalley／醫學書院／2009年
《臨床按摩 一看就懂肌肉解剖學與觸診治療的基礎技巧》James H. Clay, David M.Pounds／醫道日本社／2009年
《人的型態與體系》Georges Olivier／Medical Friend社／1976年
《看照片畫漫畫設計》西野幸治／池田書店／2010年
《看圖與照片徹底解說！手足畫法導覽手冊》橫溝透子／廣濟堂出版／2010年
《身體運動的機能解剖 改訂版》Clem W. Thompson, R. T. Floyd／醫道日本社／2008年
《人體 寫給畫家的描繪法》約翰・H・范達伯／David社／1975年
《人體構造 給CG設計師的繪圖聖經》飯島貴志／WORKS CORPORATION／2004年
《人體設計法》傑克・漢／嶋田出版／2009年
《新釋・身體辭典》渡邊淳一／集英社／1990年
《TASCHEN ICONS系列 解剖百科》TASCHEN JAPAN／2002年
《美術解剖圖譜》東京藝術大學解剖學教室 編・中尾喜保・內田謙／人間與技術社／1976年
《日本人體解剖學 第一卷》金子丑之助／南山堂／1991年
《Netter解剖學圖解（原書第3版）》Frank H. Netter／南江堂／2005年
《普羅米修斯解剖學圖解 頭部／神經解剖》Michael Schunke, Erik Schulte, Udo Schumacher／醫學書院／2009年
《姿勢目錄6 臉・手・足篇》MAAR社／2003年
《漫畫教科書系列 NO.03 專為描繪真人角色開設的設計講座》西澤晉／誠文堂新光社／2009年
《一目了然肌力訓練解剖學》Frederic Delavier／大修館書店／2004年
《簡單易懂美術解剖圖》J・薛帕德／MAAR社／2010年
《臨床必備的生體觀察 體表解剖與局部解剖》星野一正／醫齒藥出版／1981年

＜參考資料＞

ANATOMICAL FULL BODY MUSCLE MODEL Student Version（肌肉模型）
3D科學製 標準型骨骼模型
Visible TS-01 淺層肌＋深層肌T恤型（附導覽手冊）／有限公司彩考

● 肌肉位置一清二楚T恤「Visible」

「Visible」是以幫助理解人體內部構造（體幹與上肢肌肉與骨骼等）為目的所設計的T恤，T恤左半部為肌肉深層部的構造，右半部則是淺層部。穿著時，圖案可對應肌肉與骨骼各部位實際的位置，可方便直接確認肌肉骨骼的位置與模樣。本產品具伸縮性與耐久性，並使用特殊材質製成，適合身高150公分到173公分者穿著。（※根據體型不同可能會產生些微差距）

・為幫助學習，T恤上亦標注肌肉與骨骼等的名稱
・採用精巧噴墨印刷技術與高解析度，呈現逼真寫實的圖案
・圖案印刷與縫製均在日本國內進行
・附彩色導覽手冊（穿著重點與各肌肉的解說）

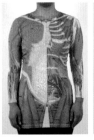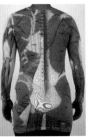

製作・著作：彩考
販售：株式會社京都科學，株式會社AVISS
http://www.medicalillustration.jp/visible/
諮詢專線：042-397-4019（彩考）

　　能夠隨心所欲地描繪各種人物是每個以畫圖為志業者的心願，不論是繪畫、漫畫、插畫還是 CG 等，儘管呈現方式不同，不過對人類而言，自己的姿態，以及人類自己，一直都是最大且最深奧的主題。

　　同時，這也是最困難的一個主題。

　　人類本身擁有肉體，要在人群中掌握觀察人物的機會，同時對人體有正確的認識並加以呈現，真的是件相當困難的事。

　　自古以來，出版了不少人體相關的書籍。我認為這些書籍的內容大致由 3 大要素所構成：

　　第一，以觀察體表為重心，透過分析皮膚皺紋、顏色、質感、凹凸、眼睛、頭髮等模樣幫助讀者認識人體。

　　第二，將人體各部位轉為單純的集合（數量）或是用動作來說明其間的關聯性，同時透過認識人體比例重新在平面上構成圖像。換句話說，這也是一種造型上的看法。

　　第三，藉由解剖學的方法來認識人體內部構造。

　　本書嘗試採用第 3 種要素，即著眼於人體內部構造來加以描述。

　　換言之，也就是進入美術解剖學的範疇，不過坊間大部份書籍都是將重心擺在人體構造的理解，而實際呈現栩栩如生、動態的身體時，可直接供參考之用的圖片與文字記述太少，就連最基本的對照各種動作（姿勢）肌肉的變化也沒有列入介紹。

　　為了彌補這方面的不足，才會有本書的誕生。

　　筆者自 1993 年起開始使用電腦（2DCG、3DCG）從事醫學插畫的製作。不過，這次為了讓各位讀者能更直接地體會人體動作與整體狀態，書中幾乎所有的肌肉圖都是使用鉛筆手繪，只有補充插圖才使用 CG 及描線圖（向量檔案）製作。

　　若本書能對廣大描繪人體的讀者有所助益，將是筆者的榮幸。

<div align="right">佐藤良孝</div>

臉與頸部 *Face and Neck*

《前側》

頭部的肌肉大致可分為2種，一種是可咬嚼物品的嚼肌（P25）及顳肌等咀嚼肌，另一種是幾乎佈滿整個臉部的顏面表情肌。顏面表情肌是由圍繞眼部（眼瞼）的眼輪匝肌、圍繞嘴部（口周）的口輪匝肌、在額頭與眉間產生皺紋的肌肉、使口周與臉頰活動的肌肉等所構成。這些肌肉在皮下進行廣泛且複合的動作，使人產生豐富且複雜的表情。

骨　　　　　　　　　　　　　　　肌肉

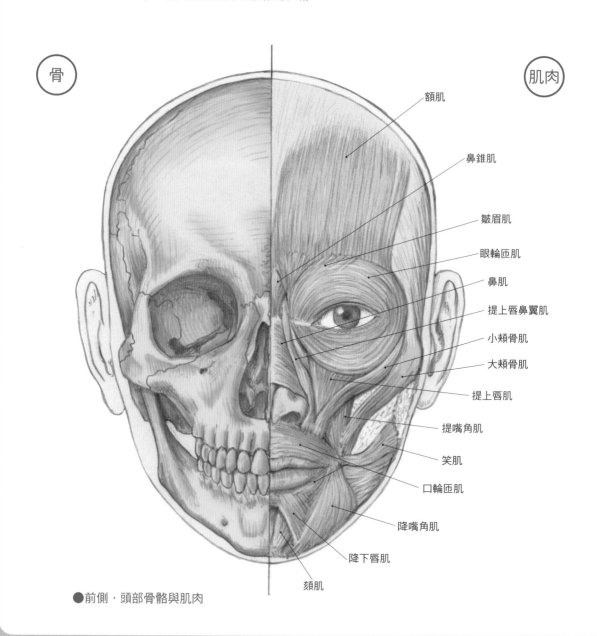

- 額肌
- 鼻錐肌
- 皺眉肌
- 眼輪匝肌
- 鼻肌
- 提上唇鼻翼肌
- 小頰骨肌
- 大頰骨肌
- 提上唇肌
- 提嘴角肌
- 笑肌
- 口輪匝肌
- 降嘴角肌
- 降下唇肌
- 頦肌

●前側‧頭部骨骼與肌肉

❶ 臉與頸部

❷ 肩膀與手臂

❸ 上臂與手肘

❹ 前臂與手部

❺ 體幹部

❻ 腳與膝蓋

❼ 足部

《後側》

　　頭部後側有一種名叫枕肌的表情肌，枕肌的上方與帽狀腱膜連接，可做出將帽狀腱膜往後拉的動作。

　　頭蓋骨的下端中央部份為斜方肌，而斜方肌的內部尚有控制頸部活動的頭夾肌及頭半棘肌等各種肌肉。

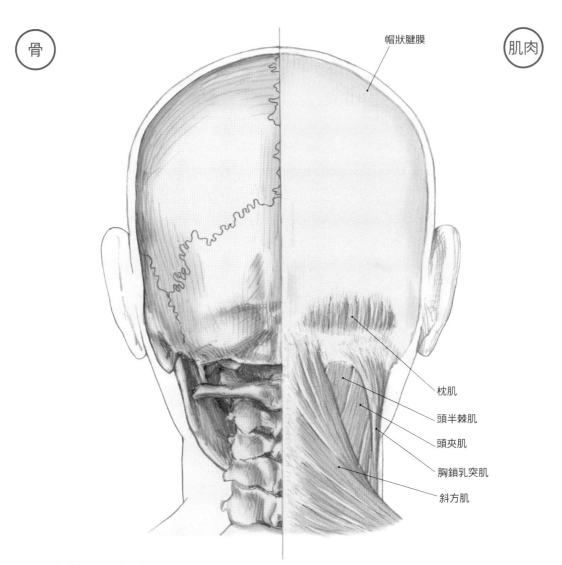

骨　　　　　　　　　　　　　　　　　　　　肌肉

帽狀腱膜

枕肌

頭半棘肌

頭夾肌

胸鎖乳突肌

斜方肌

●後側・頭部骨骼與肌肉

《側面》

從臉頰沿著幾近水平方向到外耳洞上有一塊頰骨弓，從外觀也能夠辨認出來。頰骨弓與顳骨之間有間隙，內有可使下顎活動的肌肉。顎骨（下頜骨）的關節（顳顎關節）位於外耳洞前方。換句話說，顎骨一定位在耳朵前方的位置。

頸椎負責支撐頭部，包括人類及長頸鹿在內的所有哺乳類動物的頸椎都是由七塊頸椎骨所構成。

第 1 頸椎（C1 環椎）
第 2 頸椎（C2 軸椎）
第 3 頸椎（C3）
第 4 頸椎（C4）
第 5 頸椎（C5）
第 6 頸椎（C6）
第 7 頸椎（C7 隆椎）

頸椎（側面）
※（　）為略稱與別稱

骨

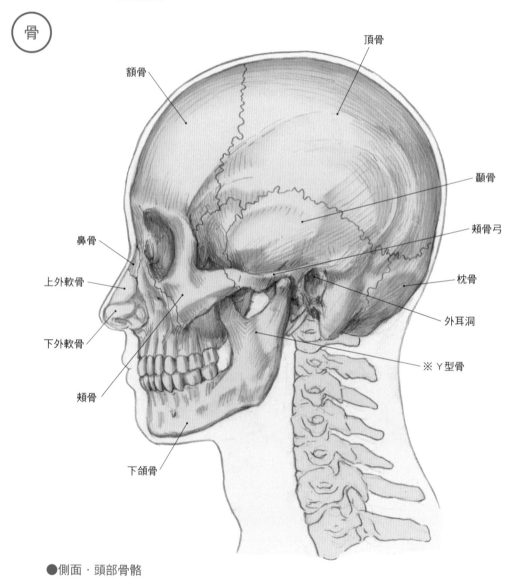

頂骨

額骨

顳骨

頰骨弓

鼻骨

枕骨

上外軟骨

外耳洞

下外軟骨

※ Y 型骨

頰骨

下頜骨

●側面・頭部骨骼

《側面》

從耳朵下方往前一帶，有一塊大肌肉傾斜通過頸部，稱作胸鎖乳突肌。顳肌位於耳廓肌深處，因此在下圖沒有標示出來。此外，為了讓各位更明瞭嚼肌的位置，因而省略闊頸肌。闊頸肌是塊相當輕薄的肌肉，當嘴巴二端向下拉時，就會使頸部周圍產生縱向的皺紋。

闊頸肌

(肌肉)

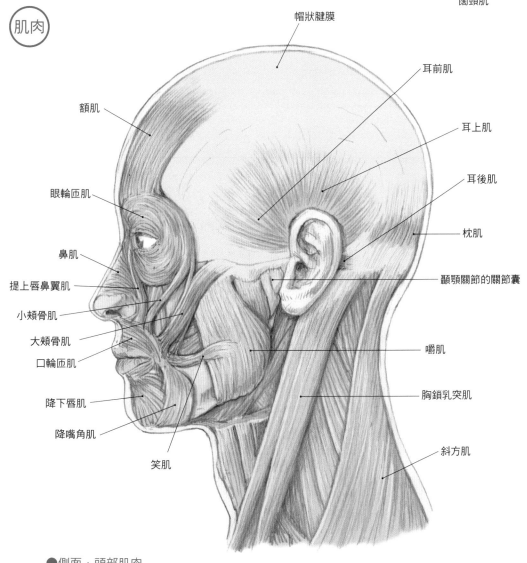

帽狀腱膜

額肌

眼輪匝肌

鼻肌

提上唇鼻翼肌

小頰骨肌

大頰骨肌

口輪匝肌

降下唇肌

降嘴角肌

笑肌

耳前肌

耳上肌

耳後肌

枕肌

顳顎關節的關節囊

嚼肌

胸鎖乳突肌

斜方肌

●側面・頭部肌肉

❶ 臉與頸部

❷ 肩膀與手臂

❸ 上臂與手肘

❹ 前臂與手部

❺ 體幹部

❻ 腳與膝蓋

❼ 足部

張開口

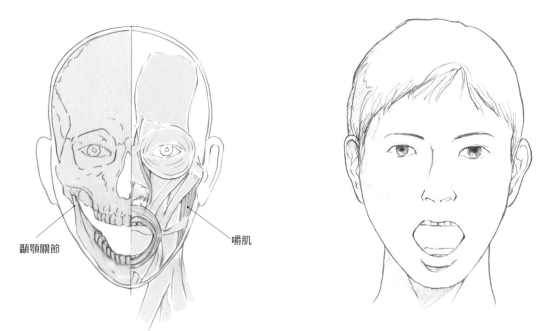

顳顎關節

嚼肌

隨著咀嚼肌（嚼肌、顳肌、翼內肌、翼外肌）伸縮而做出張口的動作。
但由於翼內肌與翼外肌位於頭蓋內，因此圖上沒有標示出來。

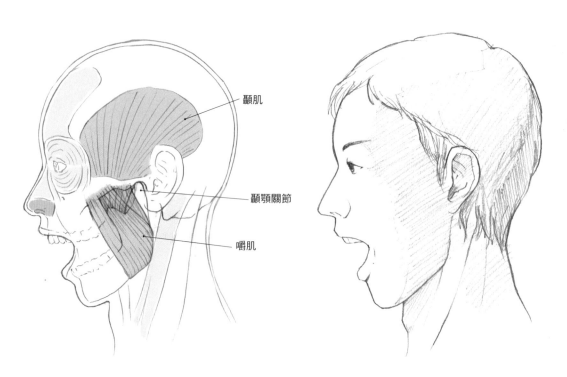

顳肌

顳顎關節

嚼肌

當張口角度超過15°時，下頜骨就會從顳顎關節稍微向前移動。倘若下顎張太開或是在
張口狀態下施加強大的壓力，有可能會導致顳顎關節脫臼。

微笑

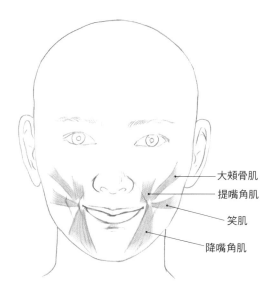
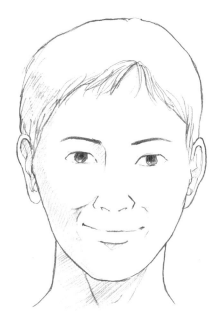

大頰骨肌
提嘴角肌
笑肌
降嘴角肌

這是透過將嘴角（口角）拉往外側的運動做出微笑或露出笑容的動作。
主要是由連接嘴角（口角）的上下左右肌肉所控制。

縮嘴

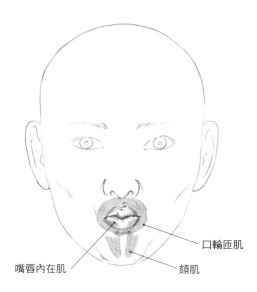
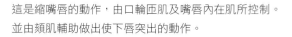
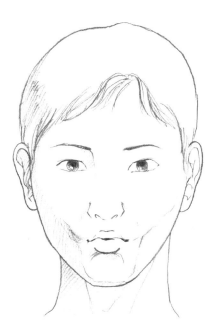

口輪匝肌
嘴唇內在肌
頦肌

這是縮嘴唇的動作，由口輪匝肌及嘴唇內在肌所控制。
並由頦肌輔助做出使下唇突出的動作。

❶ 臉與頸部
❷ 肩膀與手臂
❸ 上臂與手肘
❹ 前臂與手部
❺ 體幹部
❻ 腳與膝蓋
❼ 足部

皺額

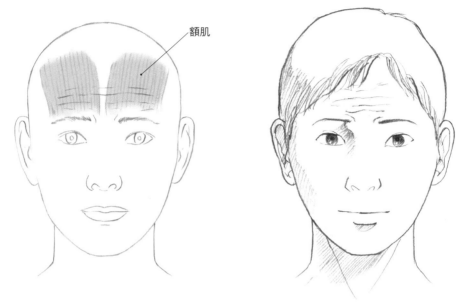

額肌

這是使額頭出現抬頭紋的動作。由於額肌的收縮，使得額頭出現皺紋。雖然只要肌肉放鬆皺紋就會消失，然而一旦皮膚隨著年齡增長失去彈性，就會在額頭上留下皺紋。

皺眉

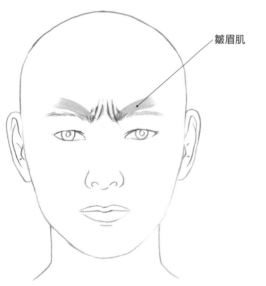

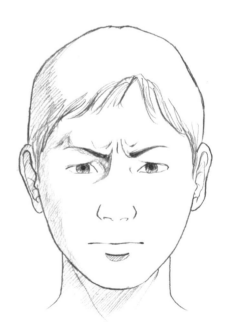

皺眉肌

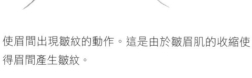

使眉間出現皺紋的動作。這是由於皺眉肌的收縮使得眉間產生皺紋。

緊閉雙眼

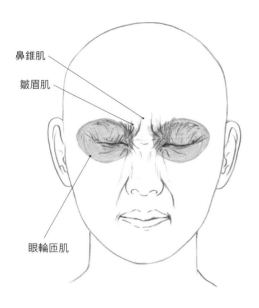

鼻錐肌

皺眉肌

眼輪匝肌

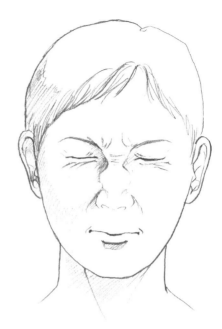

用力緊閉雙眼（眼瞼）的動作。這是藉由眼輪匝肌的收縮使眼瞼閉上。如果太用力時，鼻錐肌與皺眉肌也會同時產生收縮。

皺鼻

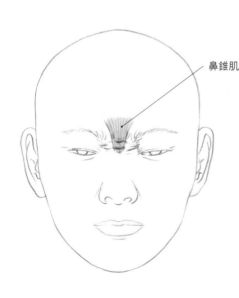

鼻錐肌

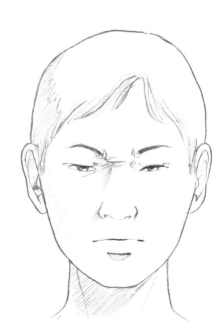

即在鼻樑擠出皺紋的動作。這是由於鼻錐肌收縮，使得位於雙眼之間的鼻樑上出現皺紋。

❶ 臉與頸部
❷ 肩膀與手臂
❸ 上臂與手肘
❹ 前臂與手部
❺ 體幹部
❻ 腳與膝蓋
❼ 足部

脖子前傾

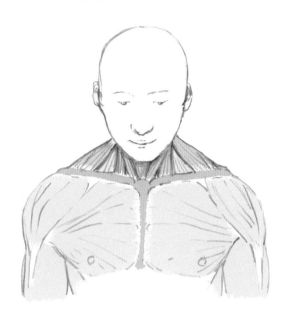 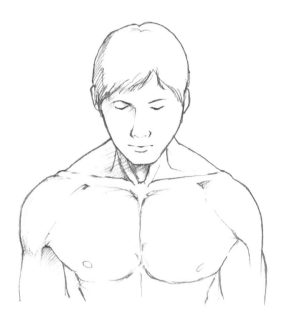

藉由頸長肌、頭前直肌、頭長肌、頭側直肌、斜角肌群的收縮使
頭部往前傾(前屈)。由於頸長肌、頭前直肌、頭長肌、頭側直肌
位於肌肉深層,從外觀上很難辨認,故沒有標示出來。至於淺層
肌則鮮少活動。頸部前側因下顎下方變得狹窄而產生皺紋,而頸
部後側則是位於第七頸椎及第一胸椎的棘突突出。

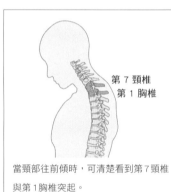

第 7 頸椎
第 1 胸椎

當頸部往前傾時,可清楚看到第 7 頸椎
與第 1 胸椎突起。

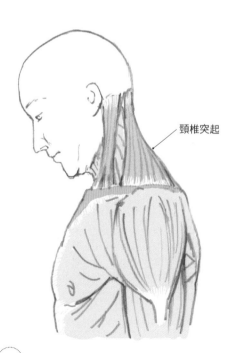

頸椎突起

脖子後仰

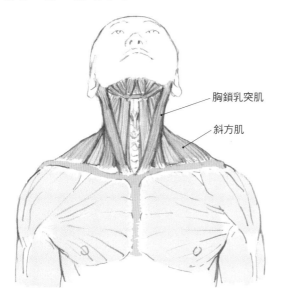

胸鎖乳突肌

斜方肌

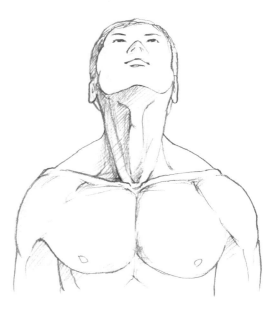

藉由大頭後直肌、小頭後直肌、頭上斜肌及頭下斜肌的收縮，使頭部向後仰（伸展）。這部份的肌肉位在深處，很難從外觀上辨認；至於淺層肌則鮮少發揮功用。

氣管、甲狀腺、甲狀軟骨、舌骨等位於前部中央喉嚨的部份，男女在此一部位出現顯著的差異。男性因甲狀軟骨突出，使喉嚨顯得有稜有角；而女性的甲狀軟骨僅有些微突出，喉嚨顯得較為平滑柔和。

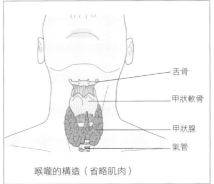

舌骨
甲狀軟骨
甲狀腺
氣管

喉嚨的構造（省略肌肉）

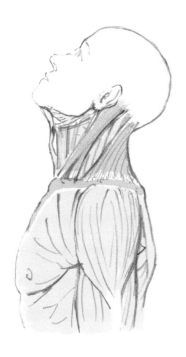

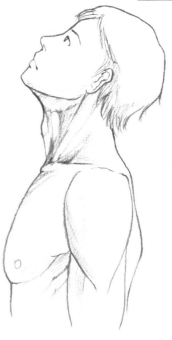

❶ 臉與頸部

❷ 肩膀與手臂

❸ 上臂與手肘

❹ 前臂與手部

❺ 體幹部

❻ 腳與膝蓋

❼ 足部

脖子側彎

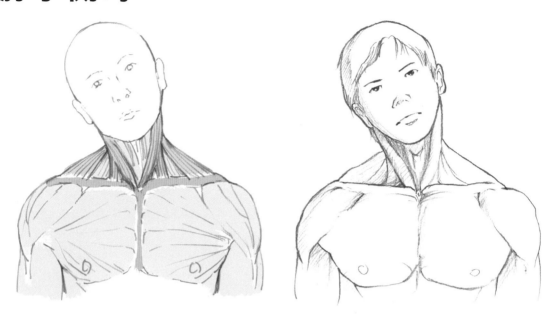

由於胸鎖乳突肌、大頭後直肌、小頭後直肌、頭上斜肌、頭下斜肌、頸長肌、頭前直肌、頭長肌、頭側直肌以及前斜角肌等肌肉的收縮，使頭部得以側彎。除了胸鎖乳突肌以外，其餘肌肉均位在深層部份，雖然從外觀可以辨認出部份肌肉，但不容易看出形狀變化。

轉頭

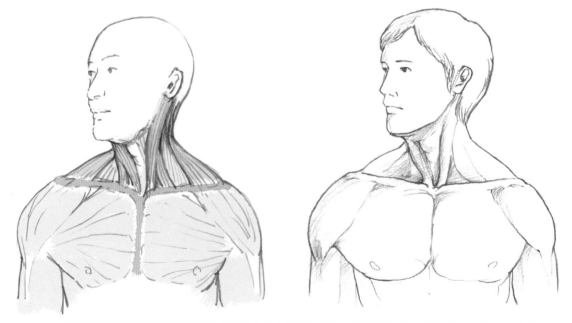

藉由胸鎖乳突肌與頭下斜肌等的收縮做出左右轉頭的動作。頭顱骨與第1頸椎在第2頸椎上方迴轉。

繞脖子

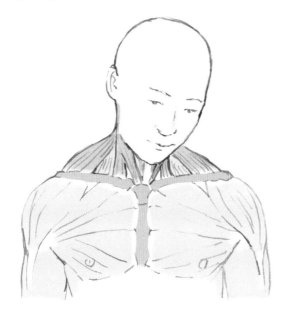

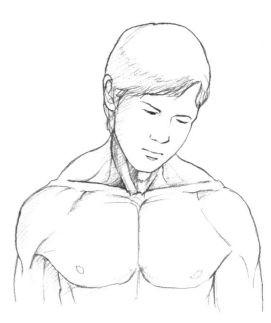

P30到P32的複合動作。

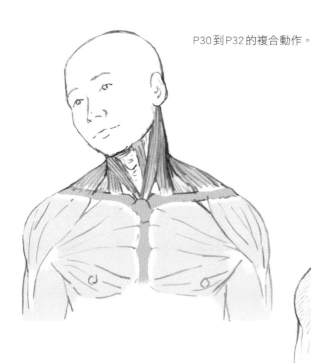

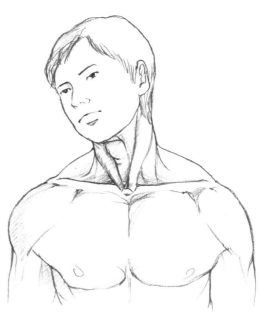

❶ 臉與頸部

❷ 肩膀與手臂

❸ 上臂與手肘

❹ 前臂與手部

❺ 體幹部

❻ 腳與膝蓋

❼ 足部

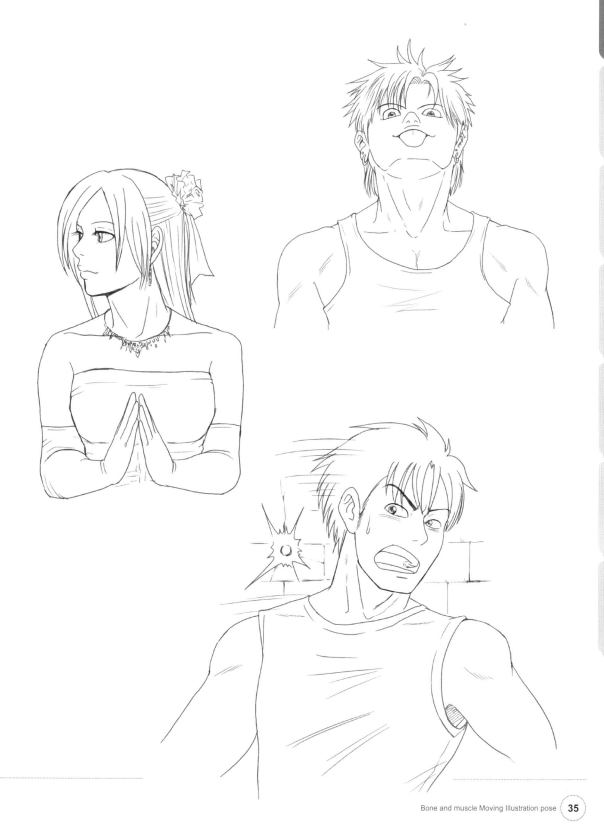

❶ 臉與頸部

❷ 肩膀與手臂

❸ 上臂與手肘

❹ 前臂與手部

❺ 體幹部

❻ 腳與膝蓋

❼ 足部

肩膀與手臂

《前側》　鎖骨連接肩胛骨的肩峰與胸骨，除了扮演連接手臂骨與體幹的角色之外，在外型上也一目了然。在鎖骨的上肢與下肢都有凹陷，分別稱為鎖骨上窩及鎖骨下窩。位於手臂前側的肌肉為肱二頭肌，主要的功用是使手肘彎曲，當手臂彎曲時會出現二頭肌。肱二頭肌的大部分位在橈骨上，肱肌則終止於尺骨。

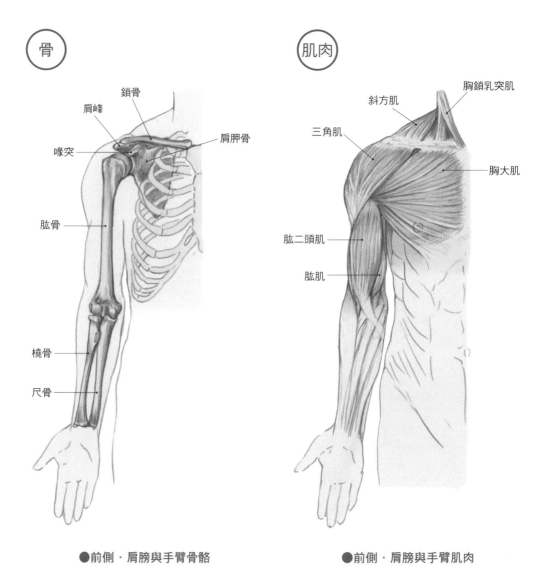

骨

鎖骨
肩峰
喙突
肩胛骨
肱骨
橈骨
尺骨

肌肉

斜方肌
胸鎖乳突肌
三角肌
胸大肌
肱二頭肌
肱肌

●前側・肩膀與手臂骨骼　　　　　●前側・肩膀與手臂肌肉

《後側》

肩膀周圍最具特徵的肌肉莫過於三角肌與斜方肌（P97）了。三角肌起始於鎖骨外側的 1/3 處、肩峰及肩胛棘，約在肱骨中段外側終止。另外，三角肌分成前部、中部與後部三部份，其中三角肌中部的肌肉纖維走向如同羽毛重疊一般，稱作多羽狀肌，這種構造能夠增強肌力。位於手臂後側的肌肉是肱三頭肌，主要功用是使手肘伸展，終止於尺骨。

骨

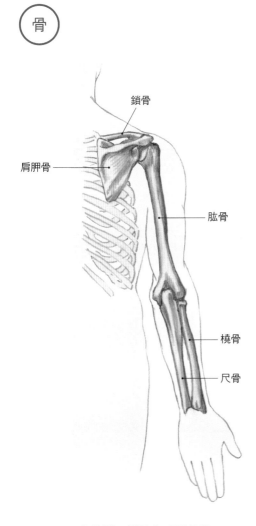

鎖骨

肩胛骨

肱骨

橈骨

尺骨

●後側・肩膀與手臂骨骼

肌肉

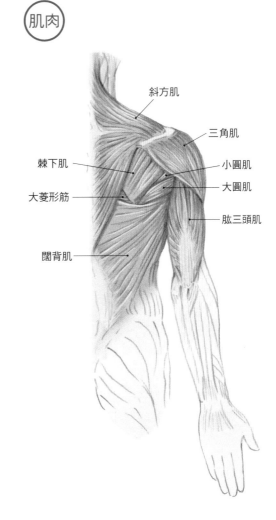

斜方肌

三角肌

棘下肌

小圓肌

大圓肌

大菱形筋

肱三頭肌

闊背肌

●後側・肩膀與手臂肌肉

❶ 臉與頸部

❷ 肩膀與手臂

❸ 上臂與手肘

❹ 前臂與手部

❺ 體幹部

❻ 腳與膝蓋

❼ 足部

《前側》下圖是省略三角肌、胸大肌、胸骨及肋骨等的狀態。肩關節擁有廣泛的可動範圍，由於肩關節的功用是支撐手臂、安定關節，因此構造相當複雜。

肱二頭肌如其名稱「二頭」所述，是起始部分成二頭的肌肉。長頭起始於肩胛骨關節上結節，短頭則起自（起始）肩胛骨的喙突，終止於橈骨。肩胛下肌是連接肩胛骨與肱骨的肌肉，主要功用是肩關節的內旋。

筋骨

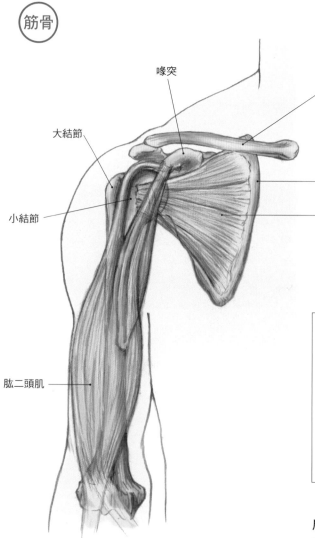

喙突

鎖骨

大結節

肩胛骨

肩胛下肌

小結節

肱二頭肌

●前側・肩膀周圍內部肌肉

肩關節
肩鎖關節
胸鎖關節

肱骨

肩胛骨

胸骨

●肩帶關節

肩膀周圍構造稱為肩帶或肩胛帶。肩帶是由肩關節、肩鎖關節以及胸鎖關節三個關節所構成，可做柔軟的運動。

《後側》

下圖為省略三角肌、斜方肌、闊背肌、菱形肌等的狀態。棘上肌、棘下肌與小圓肌可使肩關節往內側及外側活動，而在肩胛骨內部則有可使肩關節內旋、水平屈曲的肩胛下肌（P38）。這四塊肌肉構成旋轉肌群（rotator cuff）。一旦旋轉肌群出現任何變性（損傷）時就會引發肩關節周圍炎，也就是俗稱的「五十肩」。

肱三頭肌的起始部可分成外側頭、長頭與側頭三部份，主要功用為伸展手肘。

筋骨

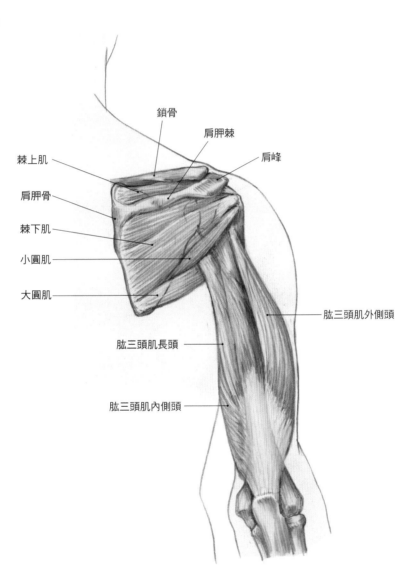

鎖骨

肩胛棘

肩峰

棘上肌

肩胛骨

棘下肌

小圓肌

大圓肌

肱三頭肌外側頭

肱三頭肌長頭

肱三頭肌內側頭

●後側・肩膀周圍內部肌肉

❶ 臉與頸部

❷ 肩膀與手臂

❸ 上臂與手肘

❹ 前臂與手部

❺ 體幹部

❻ 腳與膝蓋

❼ 足部

肩膀往前 ／肩帶屈曲

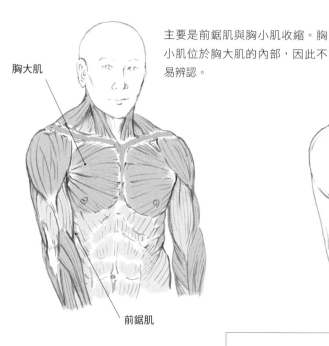

胸大肌

前鋸肌

主要是前鋸肌與胸小肌收縮。胸
小肌位於胸大肌的內部，因此不
易辨認。

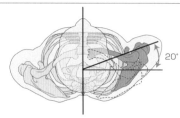

鎖骨、肩胛骨與肱骨以連
接鎖骨與胸骨的胸鎖關節
為支點向前移動，使肩膀
自身體中心向前迴轉20度。

20°

從上方看肩胛骨的移動

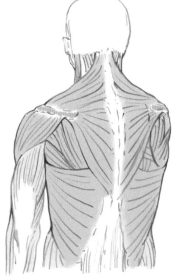

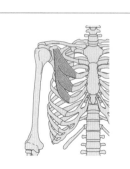

胸小肌的起始終止分佈圖
胸小肌附著在第3、第4、第5
肋骨到肩胛骨的喙突上。

肩膀往後／肩帶伸展

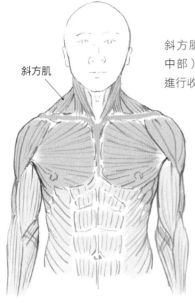

斜方肌

斜方肌（特別是中部）與菱形肌進行收縮。

鎖骨、肩胛骨與肱骨以連接鎖骨與胸骨的胸鎖關節為支點向後移動，使肩膀自身體中心往後迴轉20度。

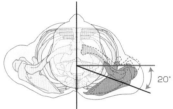

20°

從上方看肩胛骨的移動

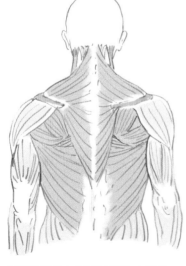

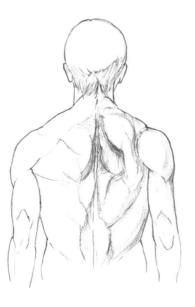

大菱形肌位在有聽診三角之稱的棘下肌（位在肩胛骨的內側緣）、斜方肌以及闊背肌之間，可辨認出其中一部分。

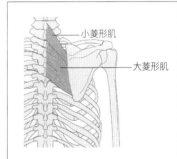

小菱形肌

大菱形肌

菱形肌的起始終止分佈圖

菱形肌起始自第7頸椎、第1～5胸椎的棘突，終止於肩胛骨的內側緣。

❶ 臉與頸部

❷ 肩膀與手臂

❸ 上臂與手肘

❹ 前臂與手部

❺ 體幹部

❻ 腳與膝蓋

❼ 足部

肩膀往上 ／肩帶上舉

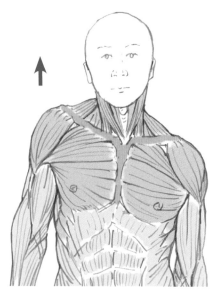

斜方肌（上部）、提肩胛肌
以及菱形肌進行收縮。

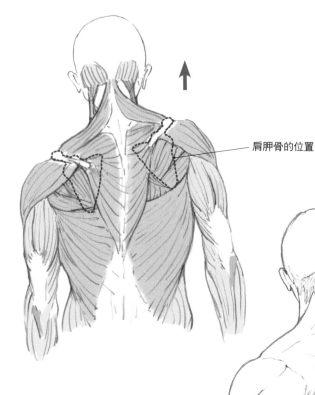

肩胛骨的位置

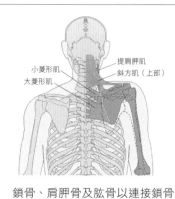

小菱形肌
大菱形肌
提肩胛肌
斜方肌（上部）

鎖骨、肩胛骨及肱骨以連接鎖骨
與胸骨的胸鎖關節為支點往上移
動，使肩膀往上迴轉20度。

肩膀往下 ／肩帶向下

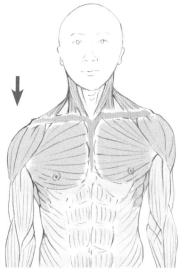

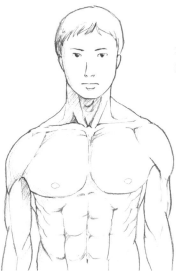

斜方肌（下部）及胸小肌
進行收縮。

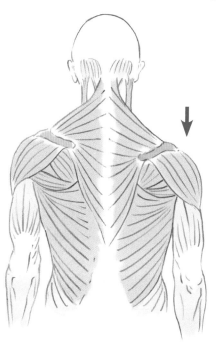

斜方肌（下部）

鎖骨、肩胛骨及肱骨以連接鎖
骨與胸骨的胸鎖關節為支點往
下移動，使肩膀向下迴轉10
度。

❶ 臉與頸部

❷ 肩膀與手臂

❸ 上臂與手肘

❹ 前臂與手部

❺ 體幹部

❻ 腳與膝蓋

❼ 足部

手臂前舉 **1**（掌心向前）／肩膀的屈曲‧伸展

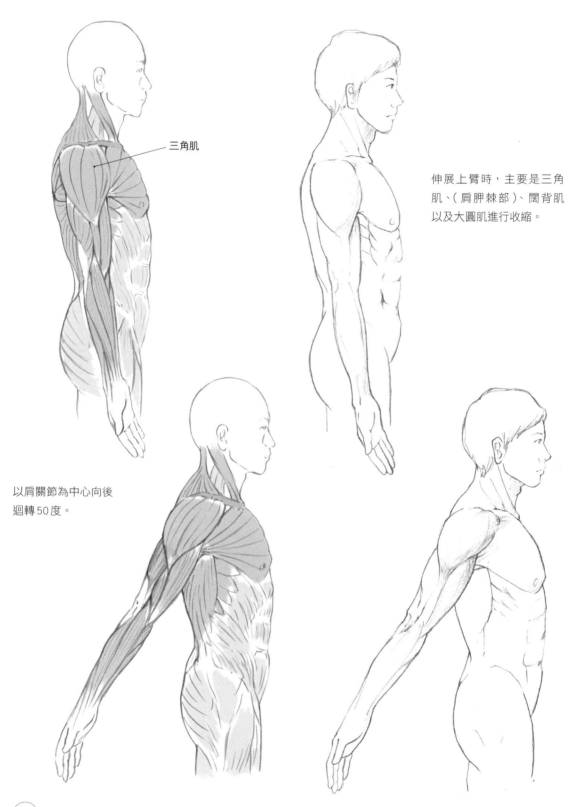

三角肌

伸展上臂時，主要是三角肌、（肩胛棘部）、闊背肌以及大圓肌進行收縮。

以肩關節為中心向後迴轉50度。

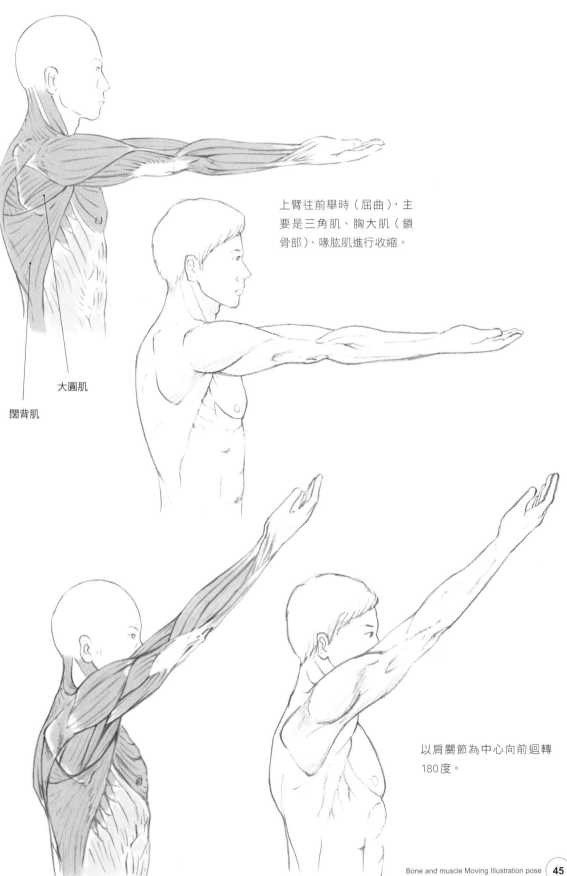

上臂往前舉時（屈曲），主要是三角肌、胸大肌（鎖骨部）、喙肱肌進行收縮。

大圓肌

闊背肌

以肩關節為中心向前迴轉180度。

❶ 臉與頸部

❷ 肩膀與手臂

❸ 上臂與手肘

❹ 前臂與手部

❺ 體幹部

❻ 腳與膝蓋

❼ 足部

手臂前舉 2（掌心向後）／肩膀的屈曲·伸展

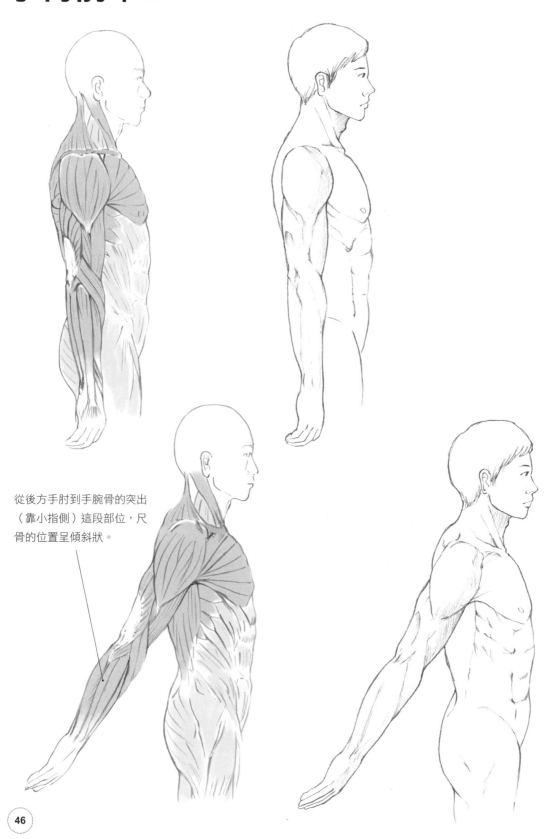

從後方手肘到手腕骨的突出（靠小指側）這段部位，尺骨的位置呈傾斜狀。

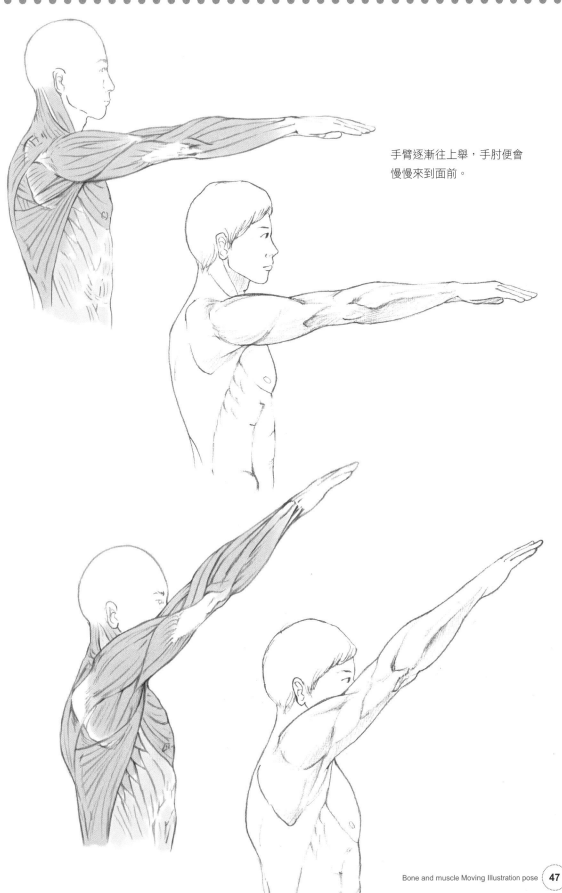

手臂逐漸往上舉，手肘便會
慢慢來到面前。

❶ 臉與頸部

❷ 肩膀與手臂

❸ 上臂與手肘

❹ 前臂與手部

❺ 體幹部

❻ 腳與膝蓋

❼ 足部

手臂前舉**3**（掌心向內）／肩膀的屈曲・伸展

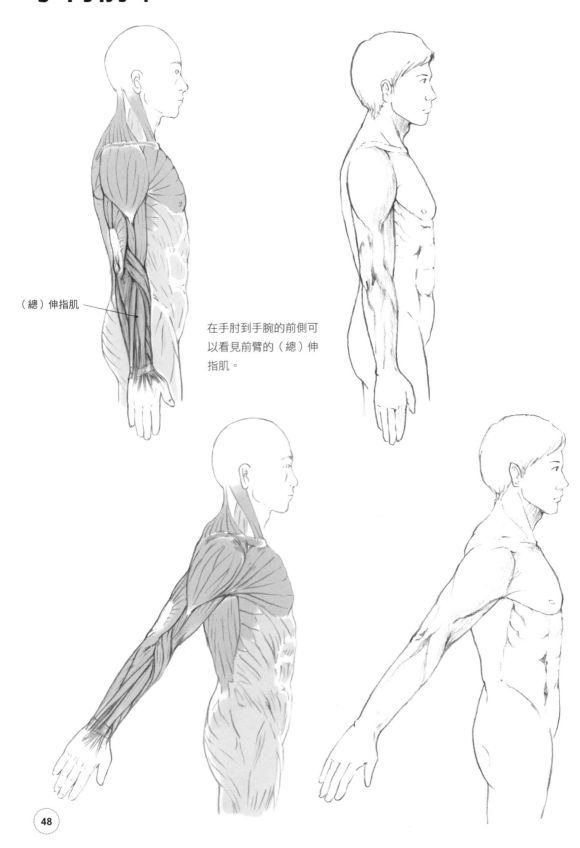

（總）伸指肌

在手肘到手腕的前側可
以看見前臂的（總）伸
指肌。

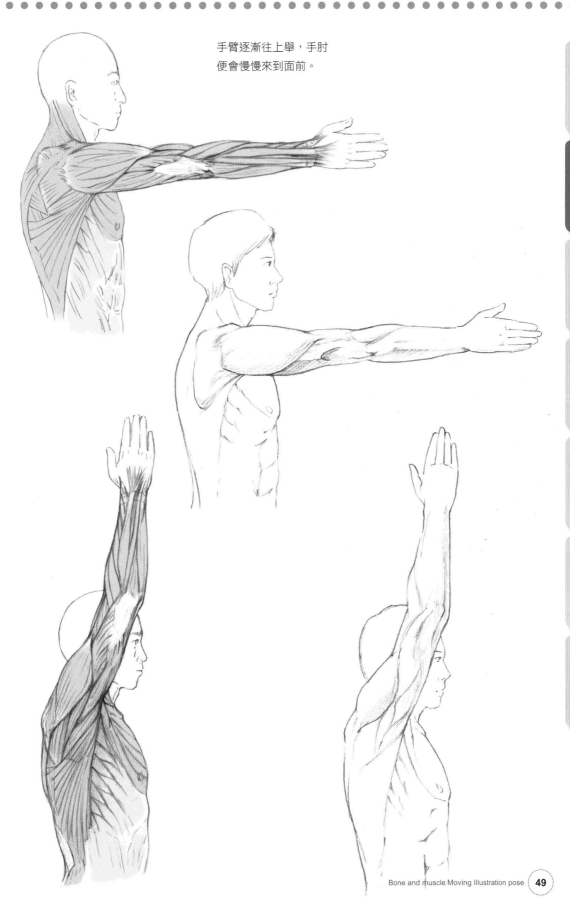

手臂逐漸往上舉，手肘
便會慢慢來到面前。

❶ 臉與頸部

❷ 肩膀與手臂

❸ 上臂與手肘

❹ 前臂與手部

❺ 體幹部

❻ 腳與膝蓋

❼ 足部

張開手臂 **1**（掌心向前／前方）／肩膀的內收・外展

※手臂從平舉轉為放下狀態時，稱為內收；若轉為上舉狀態時，則稱為外展。

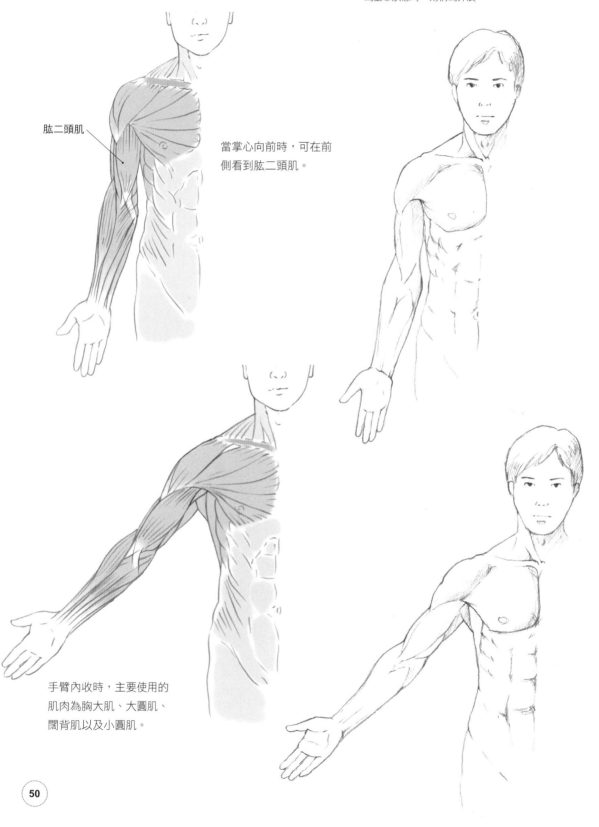

肱二頭肌

當掌心向前時，可在前側看到肱二頭肌。

手臂內收時，主要使用的肌肉為胸大肌、大圓肌、闊背肌以及小圓肌。

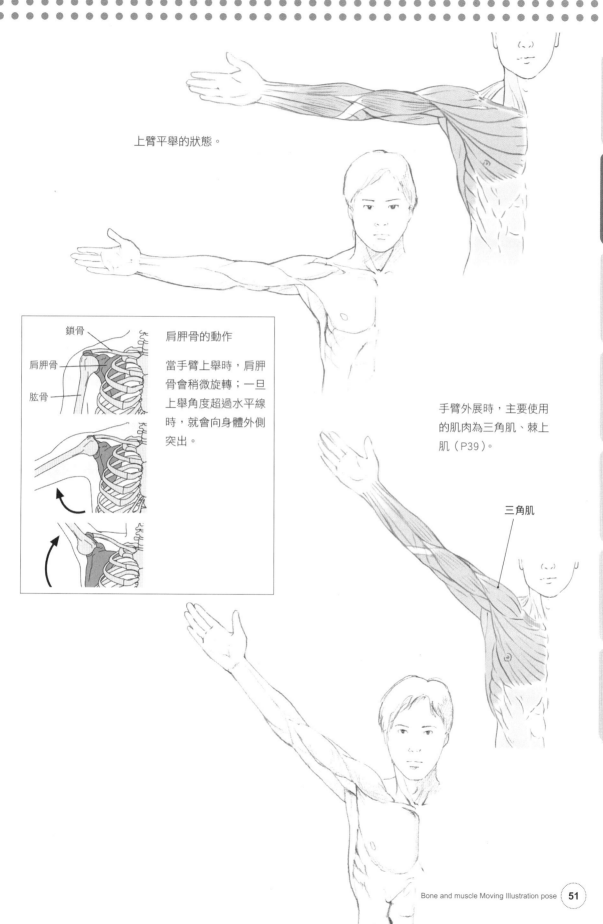

上臂平舉的狀態。

肩胛骨的動作

當手臂上舉時,肩胛骨會稍微旋轉;一旦上舉角度超過水平線時,就會向身體外側突出。

鎖骨
肩胛骨
肱骨

手臂外展時,主要使用的肌肉為三角肌、棘上肌(P39)。

三角肌

❶ 臉與頸部

❷ 肩膀與手臂

❸ 上臂與手肘

❹ 前臂與手部

❺ 體幹部

❻ 腳與膝蓋

❼ 足部

張開手臂 2（掌心向內／前方）／肩膀的內收・外展

肱橈肌

橈側伸腕長肌

在前臂的中心部位，可看
見肱橈肌與橈側伸腕長肌
的界線。

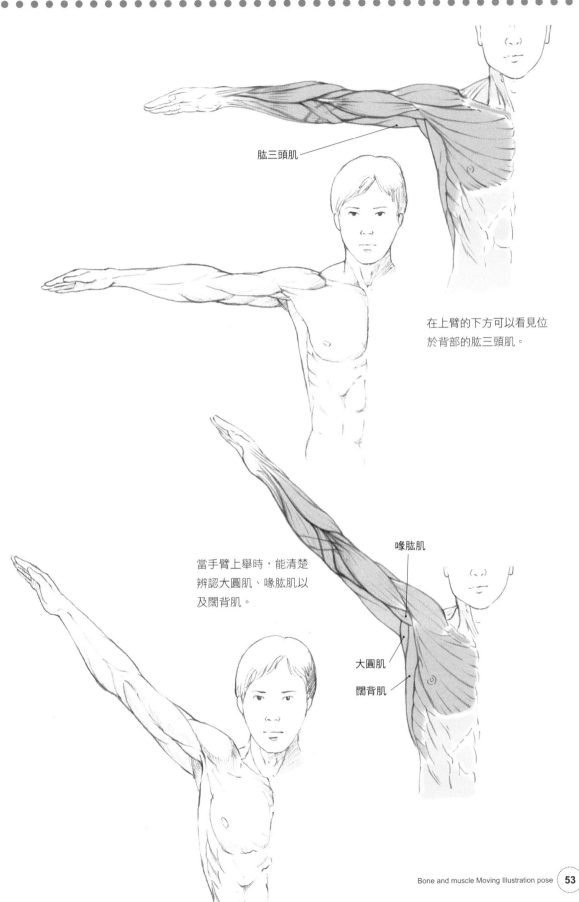

肱三頭肌

在上臂的下方可以看見位
於背部的肱三頭肌。

當手臂上舉時，能清楚
辨認大圓肌、喙肱肌以
及闊背肌。

喙肱肌

大圓肌

闊背肌

❶ 臉與頸部

❷ 肩膀與手臂

❸ 上臂與手肘

❹ 前臂與手部

❺ 體幹部

❻ 腳與膝蓋

❼ 足部

張開手臂 **3** （掌心向前／後方）／肩膀的內收・外展

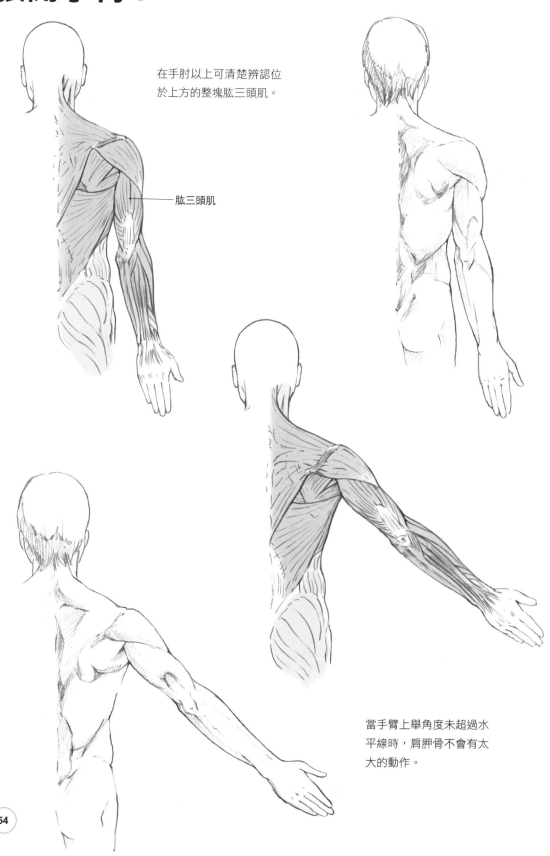

在手肘以上可清楚辨認位
於上方的整塊肱三頭肌。

肱三頭肌

當手臂上舉角度未超過水
平線時，肩胛骨不會有太
大的動作。

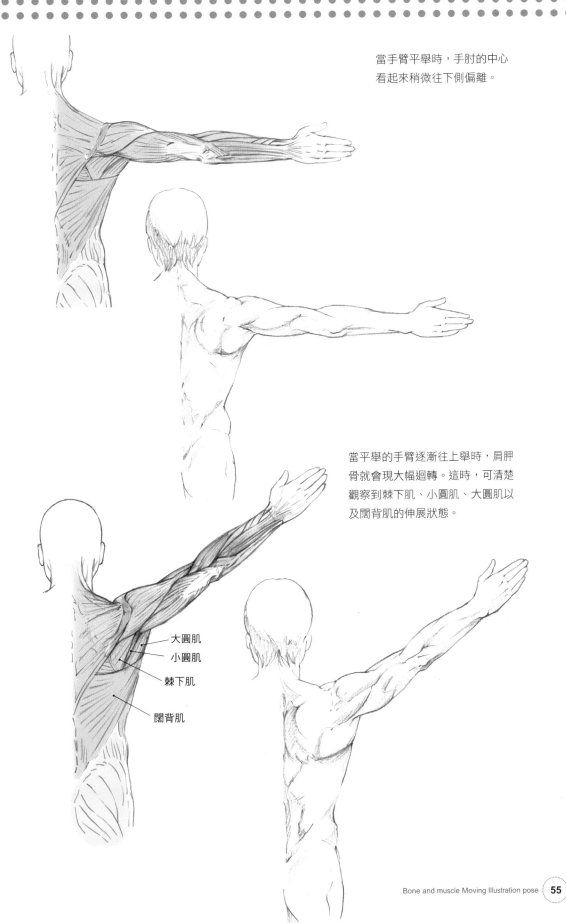

當手臂平舉時，手肘的中心看起來稍微往下側偏離。

當平舉的手臂逐漸往上舉時，肩胛骨就會現大幅迴轉。這時，可清楚觀察到棘下肌、小圓肌、大圓肌以及闊背肌的伸展狀態。

大圓肌
小圓肌
棘下肌
闊背肌

❶ 臉與頸部

❷ 肩膀與手臂

❸ 上臂與手肘

❹ 前臂與手部

❺ 體幹部

❻ 腳與膝蓋

❼ 足部

張開手臂 4（掌心向內／後方）／肩膀的內收・外展

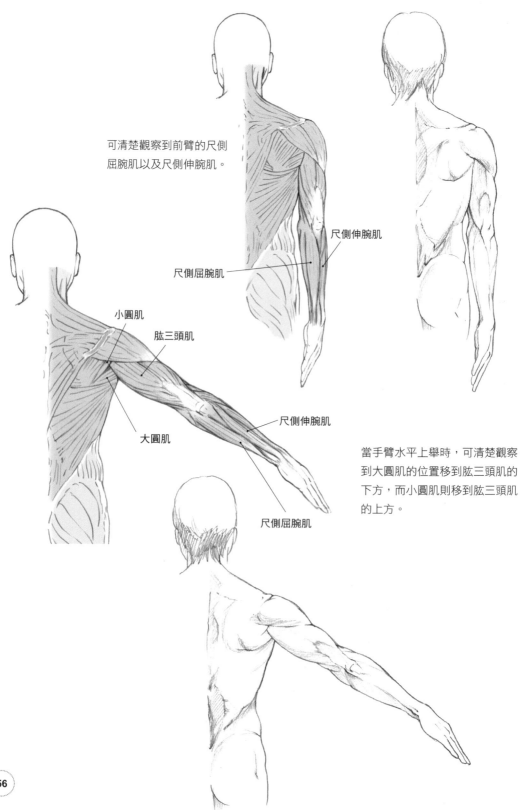

可清楚觀察到前臂的尺側
屈腕肌以及尺側伸腕肌。

尺側伸腕肌

尺側屈腕肌

小圓肌

肱三頭肌

大圓肌

尺側伸腕肌

尺側屈腕肌

當手臂水平上舉時，可清楚觀察
到大圓肌的位置移到肱三頭肌的
下方，而小圓肌則移到肱三頭肌
的上方。

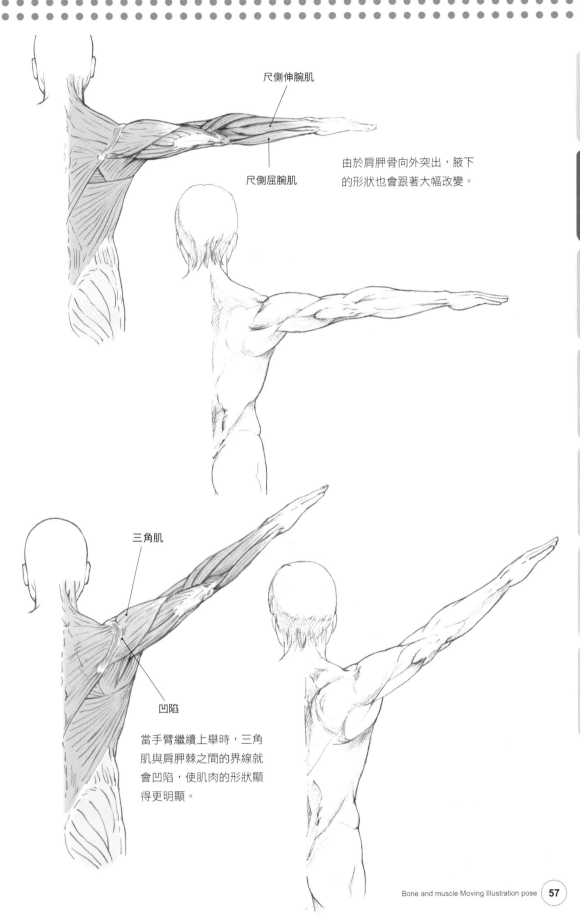

尺側伸腕肌

尺側屈腕肌

由於肩胛骨向外突出，腋下
的形狀也會跟著大幅改變。

三角肌

凹陷

當手臂繼續上舉時，三角
肌與肩胛棘之間的界線就
會凹陷，使肌肉的形狀顯
得更明顯。

❶ 臉與頸部

❷ 肩膀與手臂

❸ 上臂與手肘

❹ 前臂與手部

❺ 體幹部

❻ 腳與膝蓋

❼ 足部

伸直手臂旋轉

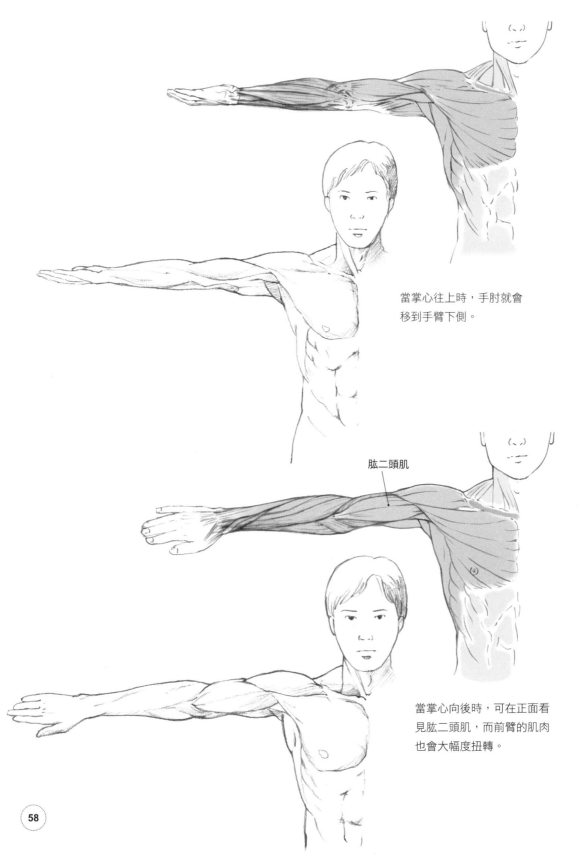

當掌心往上時，手肘就會移到手臂下側。

肱二頭肌

當掌心向後時，可在正面看見肱二頭肌，而前臂的肌肉也會大幅度扭轉。

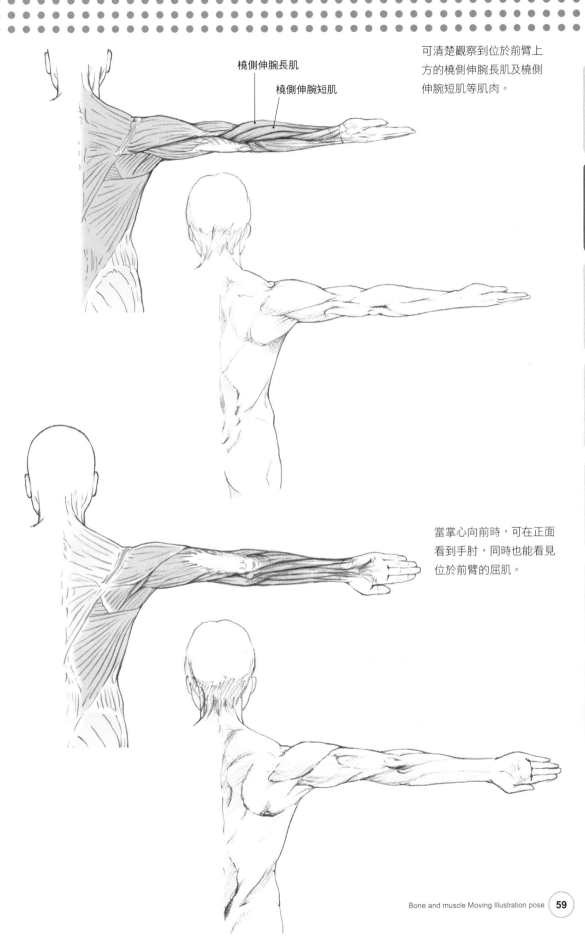

橈側伸腕長肌

橈側伸腕短肌

可清楚觀察到位於前臂上方的橈側伸腕長肌及橈側伸腕短肌等肌肉。

當掌心向前時,可在正面看到手肘,同時也能看見位於前臂的屈肌。

❶ 臉與頸部

❷ 肩膀與手臂

❸ 上臂與手肘

❹ 前臂與手部

❺ 體幹部

❻ 腳與膝蓋

❼ 足部

手臂下垂（掌心向後）

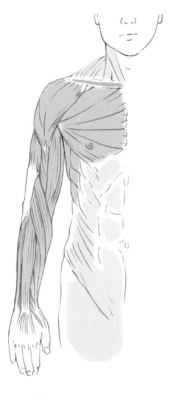

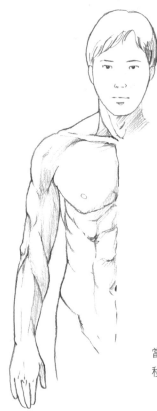

當掌心向後時，手肘會移到手臂外側。

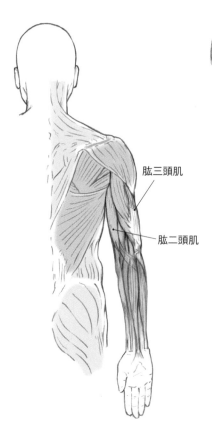

肱三頭肌

肱二頭肌

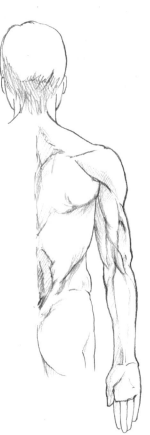

從外觀來看，肱三頭肌位於外側，而肱二頭肌則位於內側。

舉起手臂掌心向內

手肘會稍微向外移動。

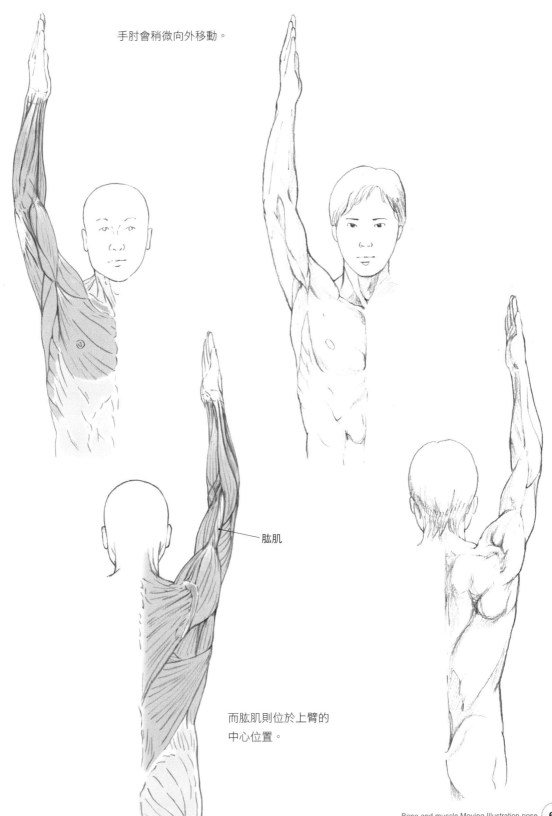

肱肌

而肱肌則位於上臂的
中心位置。

❶ 臉與頸部

❷ 肩膀與手臂

❸ 上臂與手肘

❹ 前臂與手部

❺ 體幹部

❻ 腳與膝蓋

❼ 足部

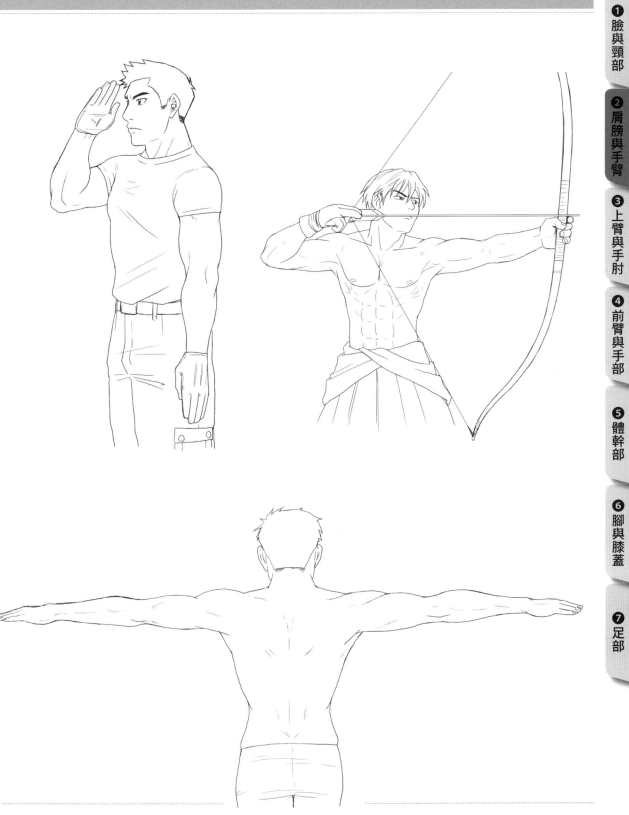

❶ 臉與頸部

❷ 肩膀與手臂

❸ 上臂與手肘

❹ 前臂與手部

❺ 體幹部

❻ 腳與膝蓋

❼ 足部

《側面》

手肘是由肱骨、尺骨及橈骨所構成,從外型來看,只要記住從手肘的突出部位到靠近小指側的手腕為止為尺骨,位在靠近大拇指側的手腕位置的骨頭為橈骨即可。
當手臂迴轉時,隨著旋前肌與旋後肌等的運作,尺骨與橈骨的位置如下圖所示。

骨

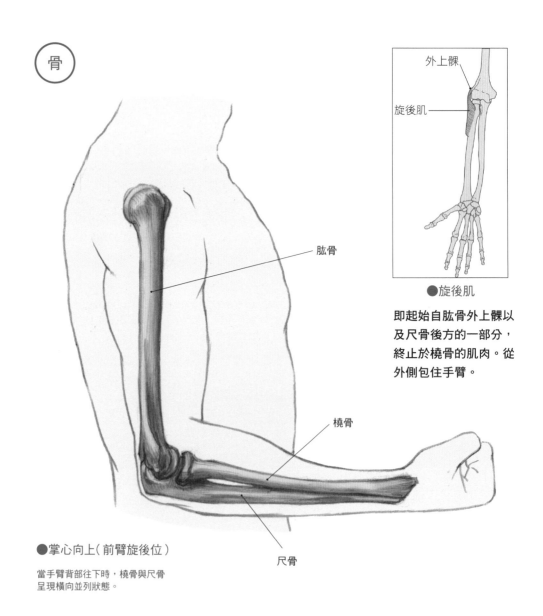

外上髁

旋後肌

●旋後肌

即起始自肱骨外上髁以及尺骨後方的一部分,終止於橈骨的肌肉。從外側包住手臂。

肱骨

橈骨

尺骨

●掌心向上(前臂旋後位)

當手臂背部往下時,橈骨與尺骨呈現橫向並列狀態。

①
臉與頸部

②
肩膀與手臂

③
上臂與手肘

④
前臂與手部

⑤
體幹部

⑥
腳與膝蓋

⑦
足部

《側面》

橈骨可對著長軸迴轉，雖然只能在肘關節部位對軸進行迴轉，不過在手腕部位可對尺骨做半圓形迴轉。因為這種構造，使得手腕及前臂能夠扭轉自如。

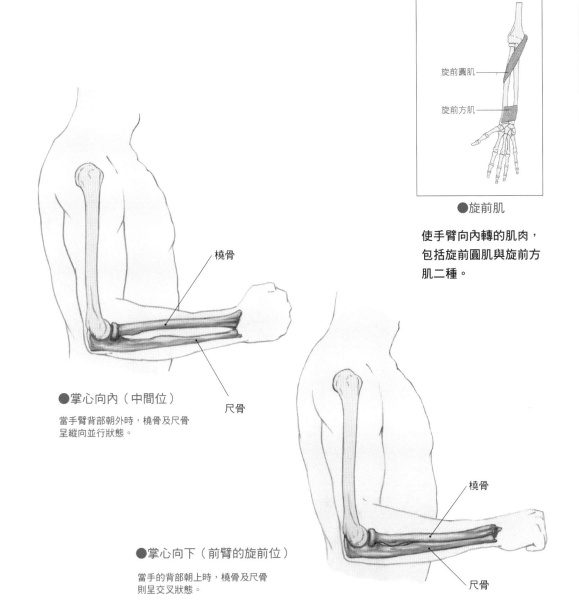

旋前圓肌

旋前方肌

● 旋前肌

使手臂向內轉的肌肉，包括旋前圓肌與旋前方肌二種。

橈骨

● 掌心向內（中間位）

當手臂背部朝外時，橈骨及尺骨呈縱向並行狀態。

尺骨

橈骨

● 掌心向下（前臂的旋前位）

當手的背部朝上時，橈骨及尺骨則呈交叉狀態。

尺骨

《側面》 手肘彎曲所使用的肌肉為肱肌、肱二頭肌以及肱橈肌等，而伸直手肘的動作則是肱三頭肌與肘肌進行收縮。至於旋轉手腕方面，當手腕旋後（向外側旋轉）時，旋後肌與肱二頭肌會進行收縮；當手腕旋前（向內側旋轉）時，旋前圓肌與旋前方肌會進行收縮（有關旋後肌、旋前肌與旋前方肌請參照上頁圖解）。

肌肉

●掌心向上（前臂旋後位）

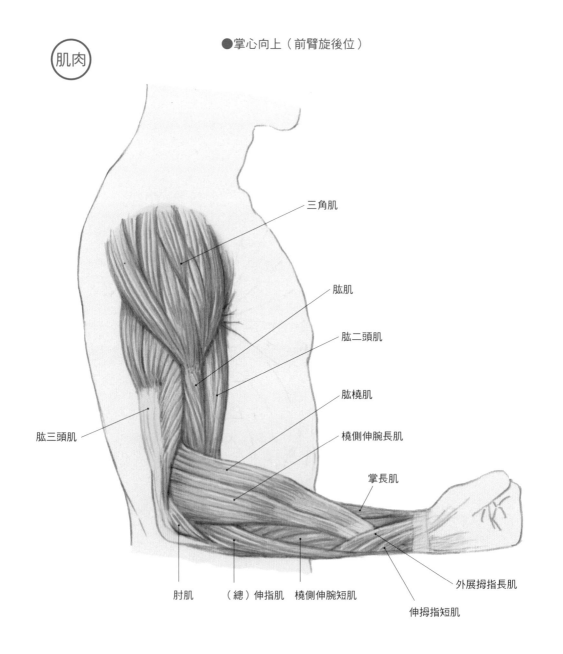

三角肌

肱肌

肱二頭肌

肱橈肌

橈側伸腕長肌

掌長肌

肱三頭肌

外展拇指長肌

伸拇指短肌

肘肌　　（總）伸指肌　橈側伸腕短肌

《肘部關節》

手肘是由3根骨頭（肱骨、尺骨、橈骨）所聚集而成。手肘有3個關節，分別是連接肱骨與尺骨的肱尺關節，連接肱骨與橈骨的肱橈關節，以及連接橈骨與尺骨的橈尺關節。這些關節全都包覆在同一個關節囊內。從前方來看手肘的角度，可知前臂朝外側傾斜約160～170度。

❶ 臉與頸部

❷ 肩膀與手臂

❸ 上臂與手肘

❹ 前臂與手部

❺ 體幹部

❻ 腳與膝蓋

❼ 足部

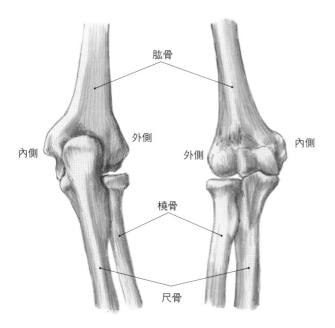

●後側（伸展）
此圖是從後方看手肘骨。

●前側（伸展）
此圖是從前方看手肘骨。

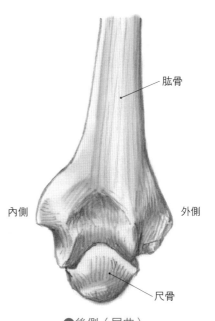

●後側（屈曲）
此圖是從後方看手肘彎曲的狀態。手肘彎曲時的突出部位為尺骨的一部分。

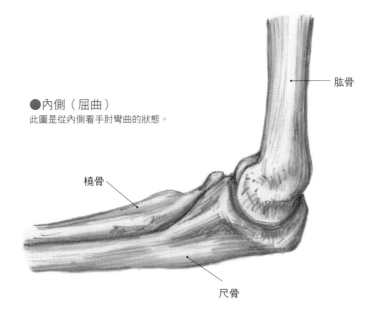

●內側（屈曲）
此圖是從內側看手肘彎曲的狀態。

手臂往下彎曲手肘（側面）

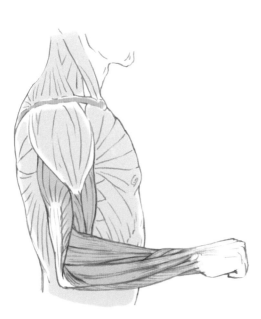

上圖是掌心向下，前臂呈旋前位。

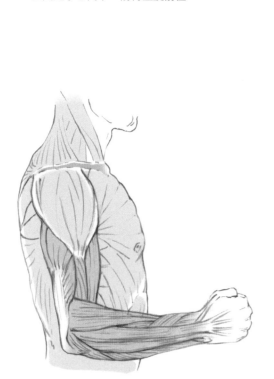 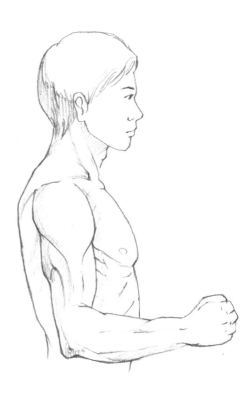

上圖是掌心向內，前臂呈中間位。

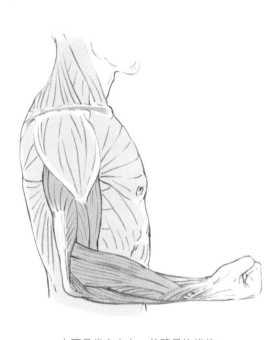
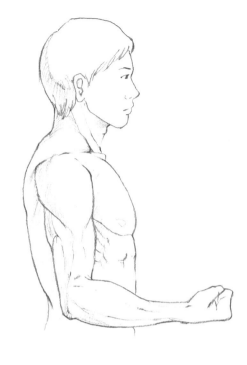

上圖是掌心向上，前臂呈旋後位。

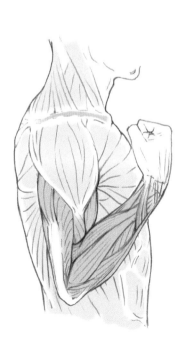
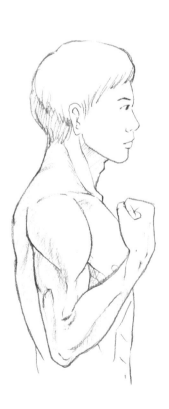

使手肘往上彎曲。

❶ 臉與頸部

❷ 肩膀與手臂

❸ 上臂與手肘

❹ 前臂與手部

❺ 體幹部

❻ 腳與膝蓋

❼ 足部

手臂上舉彎曲手肘 **1**（掌心向內）

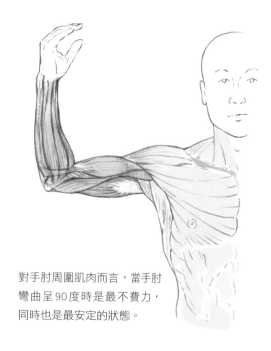
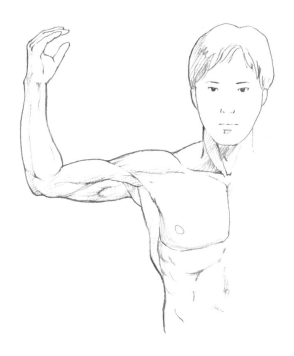

對手肘周圍肌肉而言,當手肘
彎曲呈90度時是最不費力,
同時也是最安定的狀態。

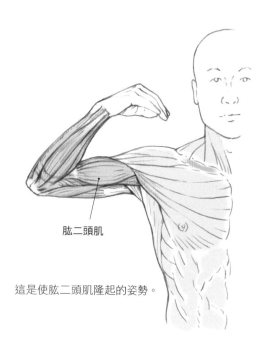
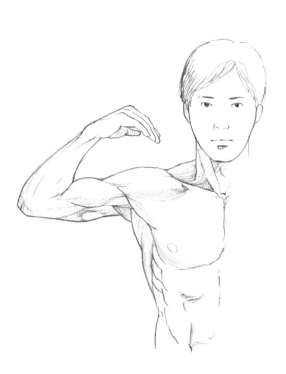

肱二頭肌

這是使肱二頭肌隆起的姿勢。

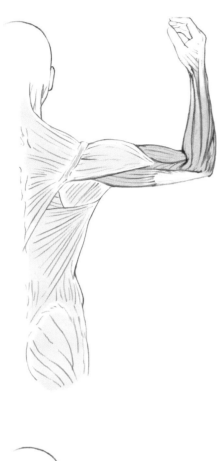

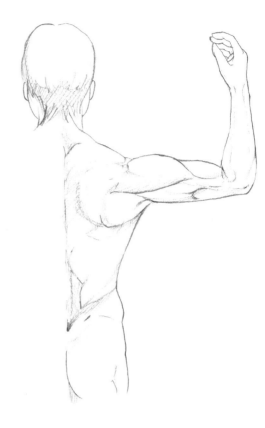

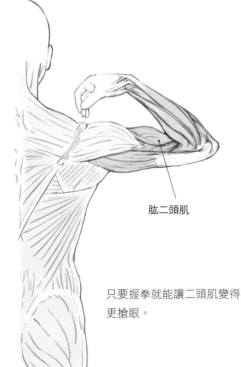

肱二頭肌

只要握拳就能讓二頭肌變得
更搶眼。

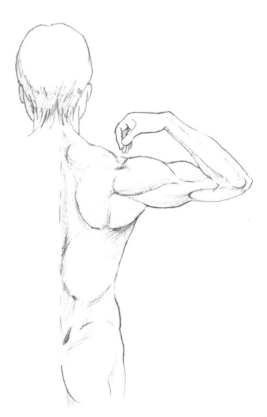

❶ 臉與頸部

❷ 肩膀與手臂

❸ 上臂與手肘

❹ 前臂與手部

❺ 體幹部

❻ 腳與膝蓋

❼ 足部

手臂上舉彎曲手肘 1（手心向前）

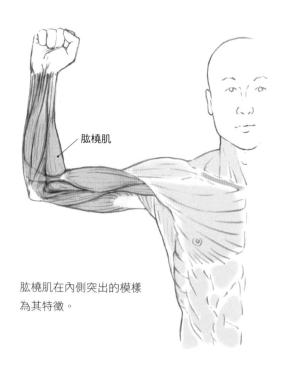

肱橈肌

肱橈肌在內側突出的模樣
為其特徵。

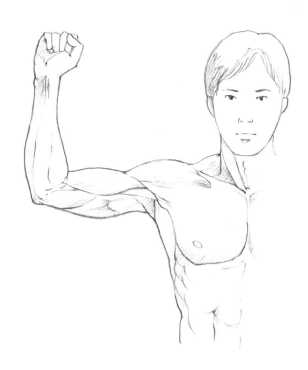

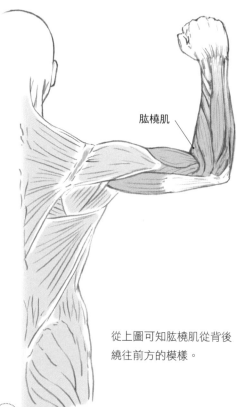

肱橈肌

從上圖可知肱橈肌從背後
繞往前方的模樣。

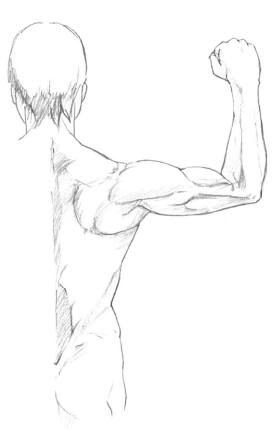

手肘前舉彎曲

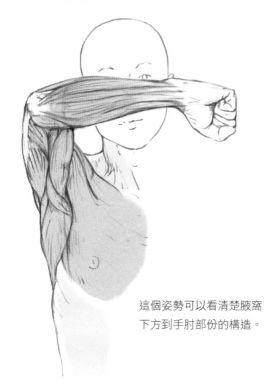

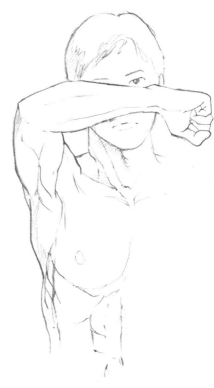

這個姿勢可以看清楚腋窩下方到手肘部份的構造。

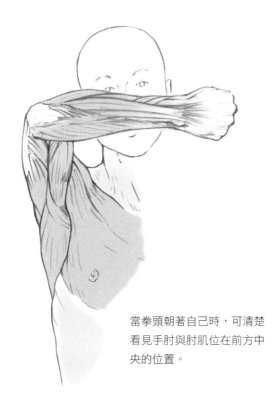

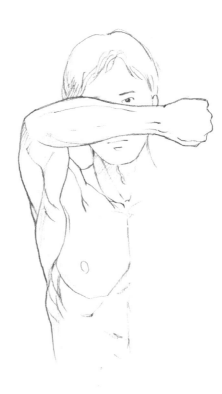

當拳頭朝著自己時,可清楚看見手肘與肘肌位在前方中央的位置。

❶ 臉與頸部

❷ 肩膀與手臂

❸ 上臂與手肘

❹ 前臂與手部

❺ 體幹部

❻ 腳與膝蓋

❼ 足部

彎曲手肘旋轉肩膀

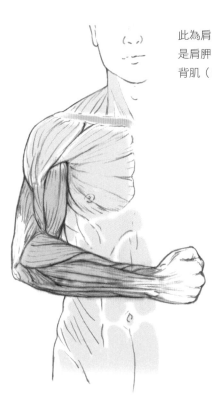

此為肩膀內旋的動作，主要是肩胛下肌、大圓肌以及闊背肌（P37）進行收縮。

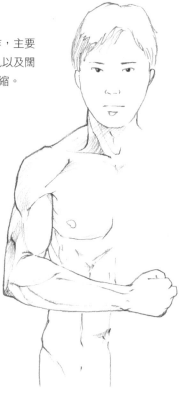

此為肩膀外旋的動作，主要是小圓肌與棘下肌（P37）進行收縮。

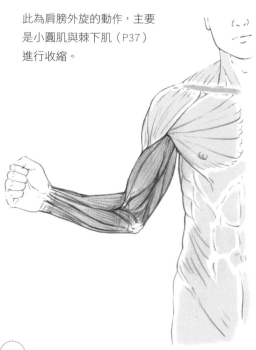

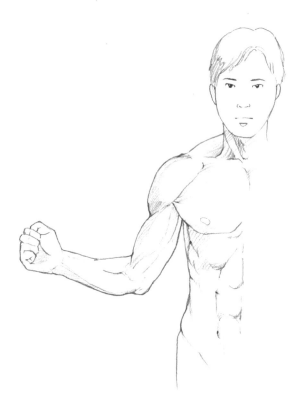

手肘向內彎曲旋轉手掌

從下圖可清楚看出肱橈肌、
橈側伸腕長肌以及橈側伸腕
短肌在手腕下側的分佈。

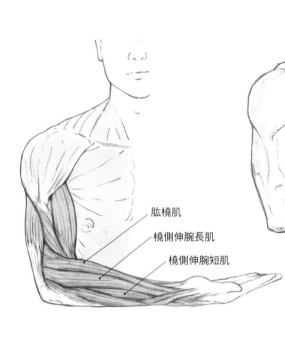

肱橈肌

橈側伸腕長肌

橈側伸腕短肌

肱橈肌、橈側伸腕長肌,以及橈側伸
腕短肌,會往手腕另一側扭轉,途中
便看不見肌肉的分佈。

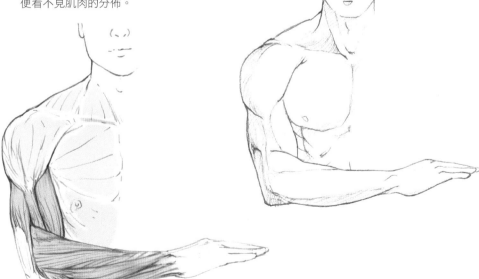

❶ 臉與頸部

❷ 肩膀與手臂

❸ 上臂與手肘

❹ 前臂與手部

❺ 體幹部

❻ 腳與膝蓋

❼ 足部

手肘向前彎曲旋轉手掌

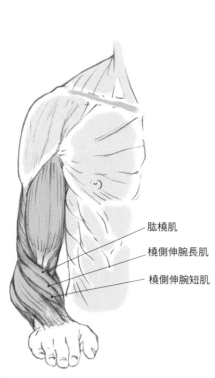

肱橈肌

橈側伸腕長肌

橈側伸腕短肌

在此圖可清楚看出肱橈肌、橈側伸腕長肌與橈側伸腕短肌從外側朝向內側扭轉的模樣。

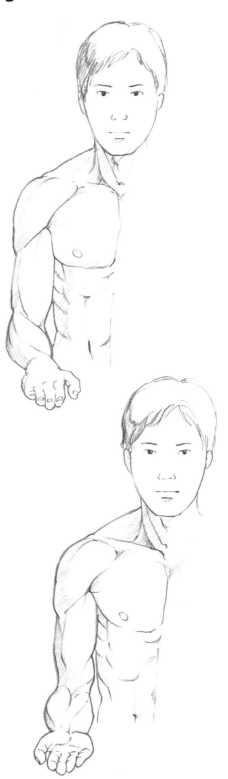

右圖可清楚看到肱橈肌等肌肉筆直地延伸到手腕外側的模樣。

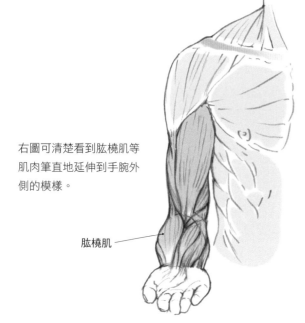

肱橈肌

手肘向外彎曲旋轉手掌

從下圖可清楚看到位於前
臂下側的屈肌筆直地延伸
到手腕下側的模樣。

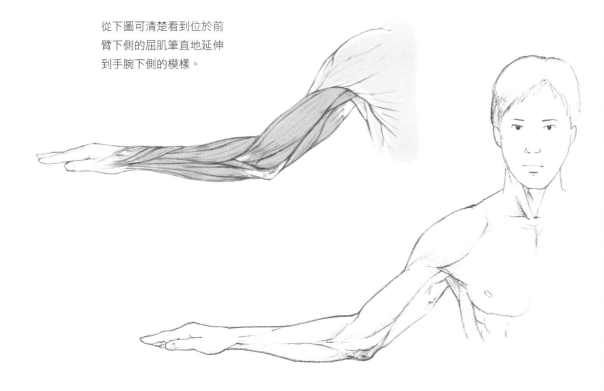

從下圖可清楚看到位於前
臂下側的屈肌往手腕上側
扭轉的模樣。

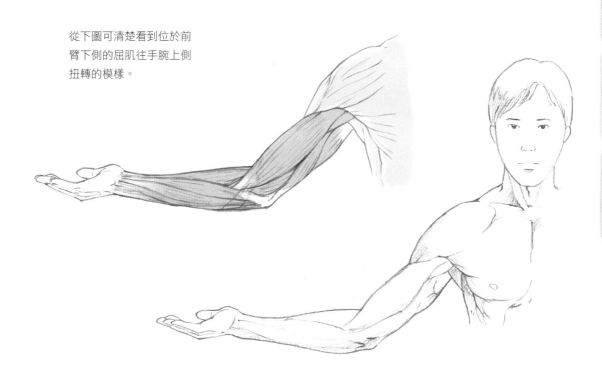

❶ 臉與頸部

❷ 肩膀與手臂

❸ 上臂與手肘

❹ 前臂與手部

❺ 體幹部

❻ 腳與膝蓋

❼ 足部

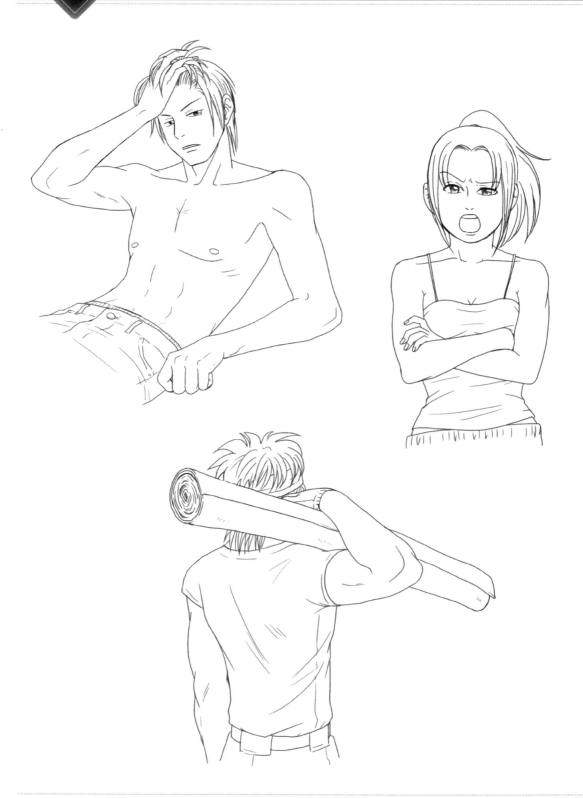

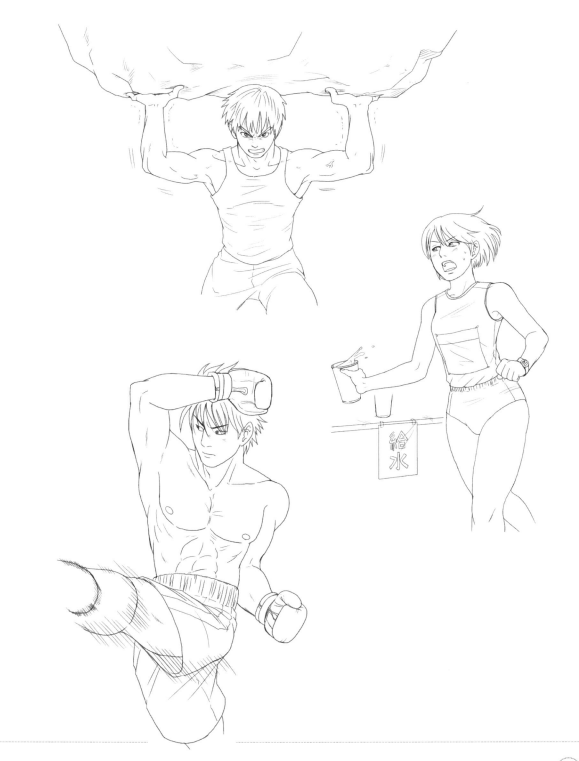

給水

❶ 臉與頸部

❷ 肩膀與手臂

❸ 上臂與手肘

❹ 前臂與手部

❺ 體幹部

❻ 腳與膝蓋

❼ 足部

前臂與手部

Forearm and Hand

《掌心側》

從掌心側可看見下列骨頭。腕部（手腕）的骨頭叫做腕骨，由 8 塊骨頭排成 2 列所構成。這 8 塊骨頭形狀各不相同，又有著難懂的名稱，想從外觀加以分辨並不容易，因此只要掌握整體的狀態即可。橈骨與腕骨以及橈骨與尺骨之間都有關節連接，而尺骨與腕骨之間沒有關節連接，因此有空隙出現。另外，在 2 列腕骨之間亦有關節連接，能夠讓手腕做出柔軟的運動。

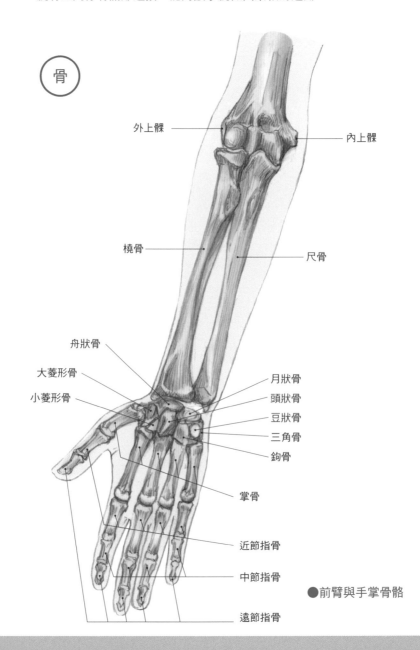

骨

外上髁

內上髁

橈骨

尺骨

舟狀骨

大菱形骨

小菱形骨

月狀骨

頭狀骨

豆狀骨

三角骨

鉤骨

掌骨

近節指骨

中節指骨

●前臂與手掌骨骼

遠節指骨

《掌心側》

從掌心側可看見下列肌肉。彎曲手指或握手時，主要是使用前臂的肌肉（屈肌）。由此可知，為了能做出更複雜的手部動作，前臂擁有許多比上臂更纖細的肌肉。手掌有隆起的部份，大拇指側的隆起部份叫做拇指球肌，小拇指側的則叫做小指球肌。至於使手指併攏，掌心凹陷的動作，則是靠蚓狀肌等手部的內在肌肉發揮作用。

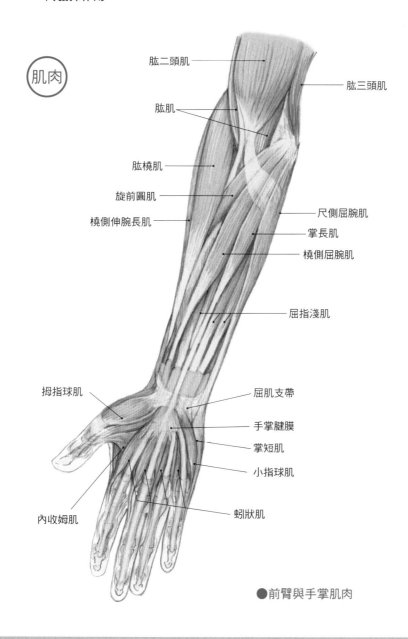

肌肉

肱二頭肌
肱三頭肌
肱肌
肱橈肌
旋前圓肌
橈側伸腕長肌
尺側屈腕肌
掌長肌
橈側屈腕肌
屈指淺肌
拇指球肌
屈肌支帶
手掌腱膜
掌短肌
小指球肌
內收姆肌
蚓狀肌

●前臂與手掌肌肉

❶ 臉與頸部

❷ 肩膀與手臂

❸ 上臂與手肘

❹ 前臂與手部

❺ 體幹部

❻ 腳與膝蓋

❼ 足部

《背側》

下圖為從背側看前臂與手掌骨骼圖。自腕骨連接手掌以及手指的骨頭,是由掌骨、近節指骨、中節指骨以及遠節指骨各4塊所構成。不過唯獨大拇指缺少中節指骨,由3塊骨頭構成。

骨

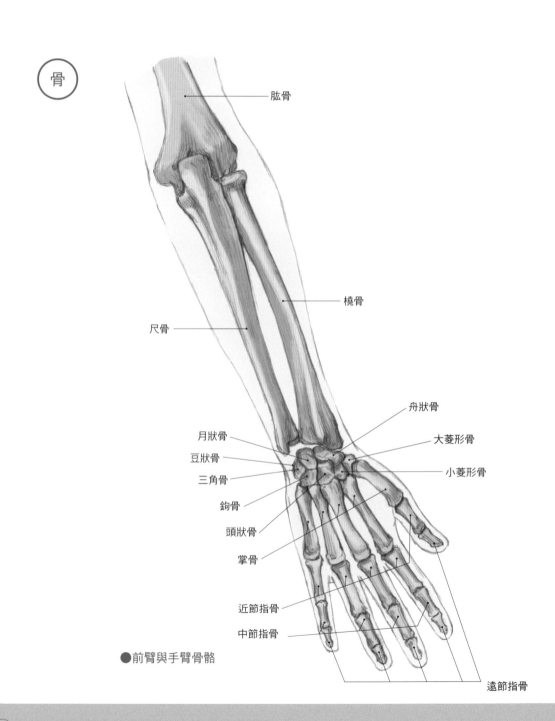

肱骨

橈骨

尺骨

舟狀骨

月狀骨

大菱形骨

豆狀骨

小菱形骨

三角骨

鉤骨

頭狀骨

掌骨

近節指骨

中節指骨

遠節指骨

●前臂與手臂骨骼

《背側》

從背側可看見下列肌肉。伸指或張開手掌等動作，主要是使用前臂的肌肉（伸肌）。總伸指肌能夠使食指到小指等 4 根手指做出伸指動作。手背有背側骨間肌，配合附著在手指的掌骨上的其他肌肉，能讓手指做出更豐富的動作。

肌肉

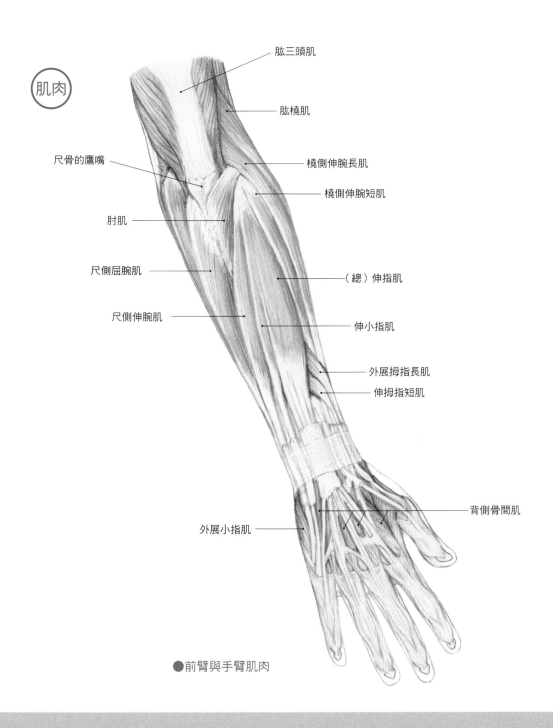

肱三頭肌

肱橈肌

尺骨的鷹嘴

橈側伸腕長肌

橈側伸腕短肌

肘肌

尺側屈腕肌

（總）伸指肌

尺側伸腕肌

伸小指肌

外展拇指長肌

伸拇指短肌

背側骨間肌

外展小指肌

●前臂與手臂肌肉

❶ 臉與頸部

❷ 肩膀與手臂

❸ 上臂與手肘

❹ 前臂與手部

❺ 體幹部

❻ 腳與膝蓋

❼ 足部

手腕向掌心彎曲

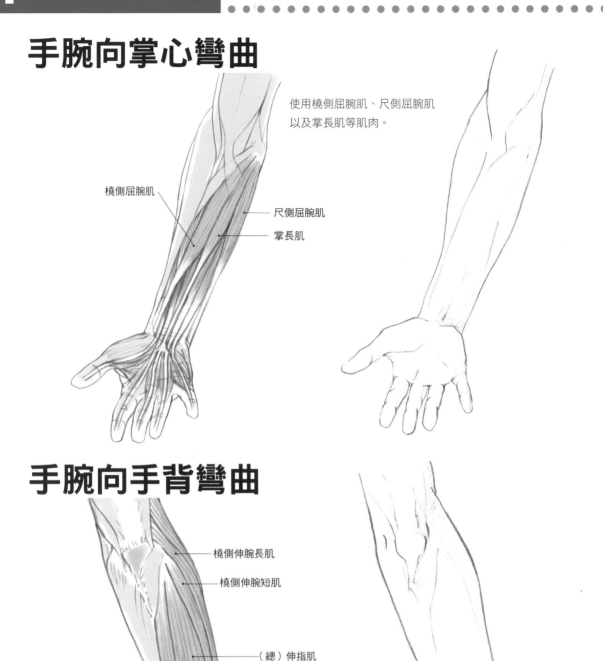

使用橈側屈腕肌、尺側屈腕肌
以及掌長肌等肌肉。

橈側屈腕肌

尺側屈腕肌

掌長肌

手腕向手背彎曲

橈側伸腕長肌

橈側伸腕短肌

（總）伸指肌

使用橈側伸腕長肌、橈側
伸腕短肌、尺側伸腕肌以
及（總）伸指肌等肌肉。

尺側伸腕肌

手腕朝大拇指方向彎曲 ／外展・橈屈

橈側屈腕肌、橈側伸腕長肌、橈側伸腕短肌以及外展拇指長肌等肌肉進行收縮。

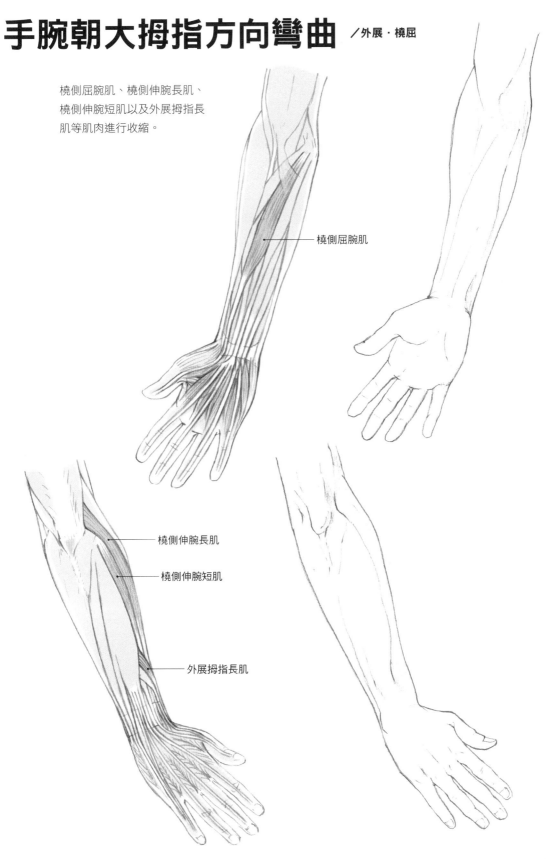

橈側屈腕肌

橈側伸腕長肌

橈側伸腕短肌

外展拇指長肌

❶ 臉與頸部

❷ 肩膀與手臂

❸ 上臂與手肘

❹ 前臂與手部

❺ 體幹部

❻ 腳與膝蓋

❼ 足部

手腕朝小拇指方向彎曲 ／內收‧尺屈

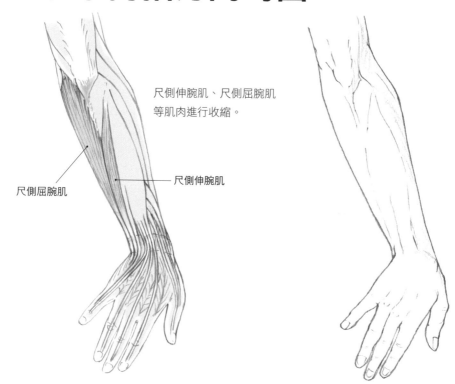

尺側伸腕肌、尺側屈腕肌
等肌肉進行收縮。

尺側屈腕肌

尺側伸腕肌

手指彎曲 1（第一關節）／DIP 關節的屈曲

屈指深肌

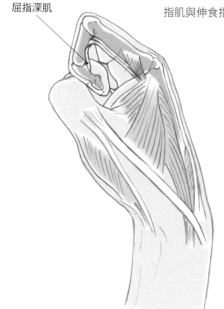

當彎曲手指時，屈指深肌會進行
收縮；當伸展手指時，（總）伸
指肌與伸食指肌會進行收縮。

手指彎曲2（第二關節） ／PIP關節的屈曲

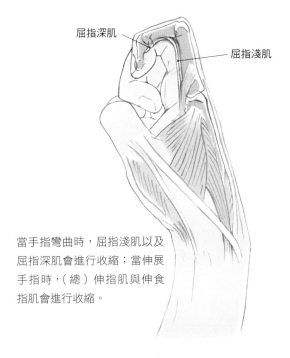

屈指深肌

屈指淺肌

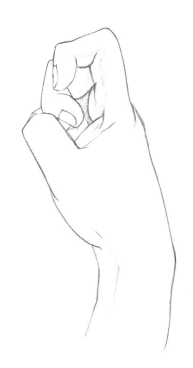

當手指彎曲時，屈指淺肌以及屈指深肌會進行收縮；當伸展手指時，（總）伸指肌與伸食指肌會進行收縮。

手指彎曲3（指根關節） ／MP關節的屈曲

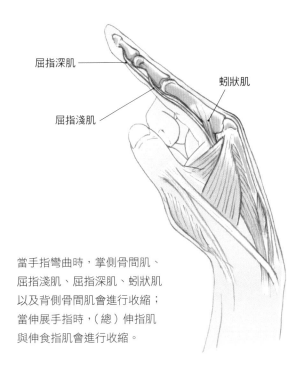

屈指深肌

蚓狀肌

屈指淺肌

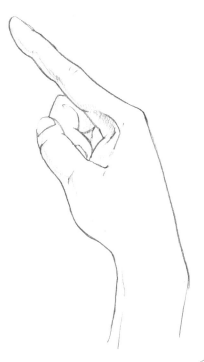

當手指彎曲時，掌側骨間肌、屈指淺肌、屈指深肌、蚓狀肌以及背側骨間肌會進行收縮；當伸展手指時，（總）伸指肌與伸食指肌會進行收縮。

❶ 臉與頸部

❷ 肩膀與手臂

❸ 上臂與手肘

❹ 前臂與手部

❺ 體幹部

❻ 腳與膝蓋

❼ 足部

大拇指往外張 ／CMP 關節的伸展

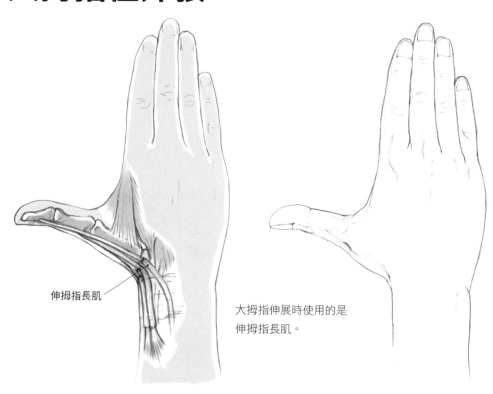

伸拇指長肌

大拇指伸展時使用的是
伸拇指長肌。

大拇指彎曲 1（第一關節）／IP 關節的屈曲

屈拇指長肌與外展拇短
肌等肌肉進行收縮。

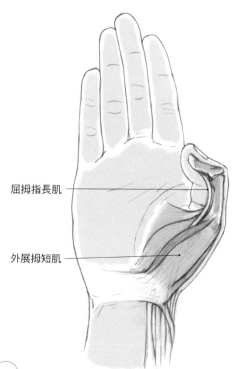

屈拇指長肌

外展拇短肌

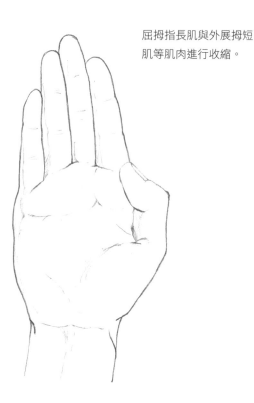

大拇指彎曲2（第二關節）／MP 關節的屈曲

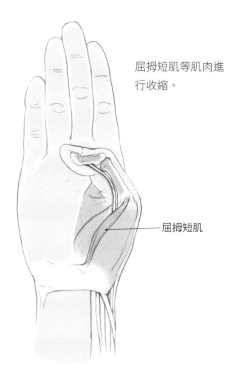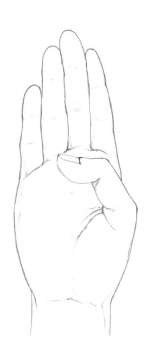

屈拇短肌等肌肉進行收縮。

屈拇短肌

大拇指彎曲3（指根關節）／CMC 關節的屈曲

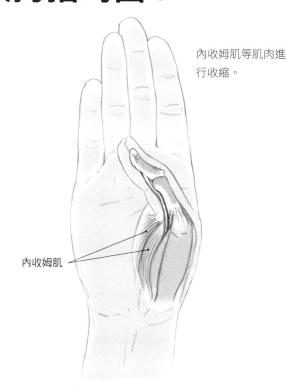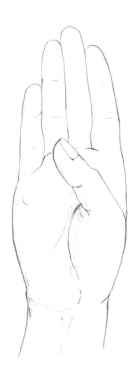

內收姆肌等肌肉進行收縮。

內收姆肌

❶ 臉與頸部

❷ 肩膀與手臂

❸ 上臂與手肘

❹ 前臂與手部

❺ 體幹部

❻ 腳與膝蓋

❼ 足部

張開5根手指（掌心）／外展

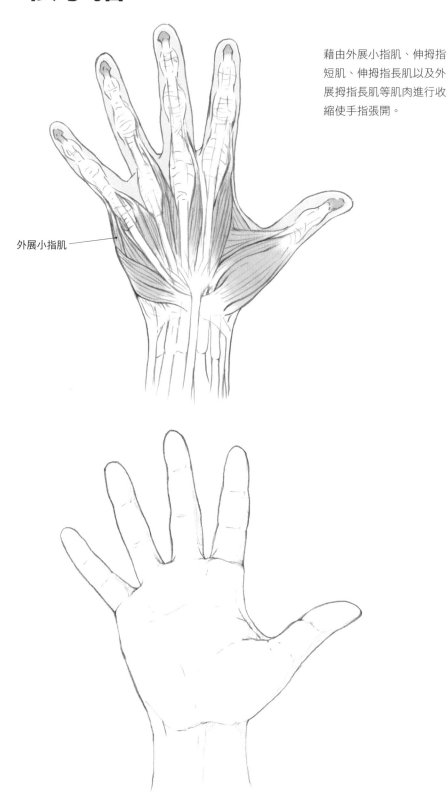

藉由外展小指肌、伸拇指短肌、伸拇指長肌以及外展拇指長肌等肌肉進行收縮使手指張開。

外展小指肌

張開5根手指（手背）／外展

藉由背側骨間肌以及伸拇指長肌等肌肉進行收縮使手指張開。

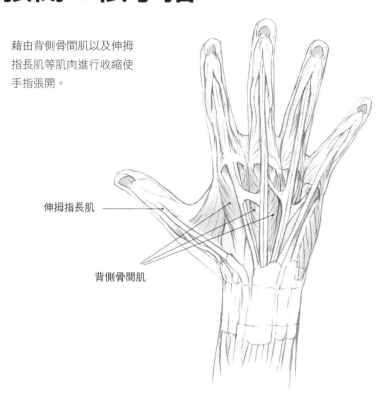

伸拇指長肌

背側骨間肌

❶ 臉與頸部

❷ 肩膀與手臂

❸ 上臂與手肘

❹ 前臂與手部

❺ 體幹部

❻ 腳與膝蓋

❼ 足部

❶ 臉與頸部

❷ 肩膀與手臂

❸ 上臂與手肘

❹ 前臂與手部

❺ 體幹部

❻ 腳與膝蓋

❼ 足部

5 體幹部 *Torso*

《前側》

體幹後方的中心有脊髓（頸椎、胸椎與腰椎），前方有胸骨，與背部的胸椎及肋骨連接構成胸廓。

腰椎的下方則與薦骨及尾骨相連接。位於薦骨兩側的是腰部骨頭當中最顯眼的髂骨。髂骨前方有恥骨，左右兩側的恥骨相連，其下方為坐骨，由上述骨頭構成骨盆。

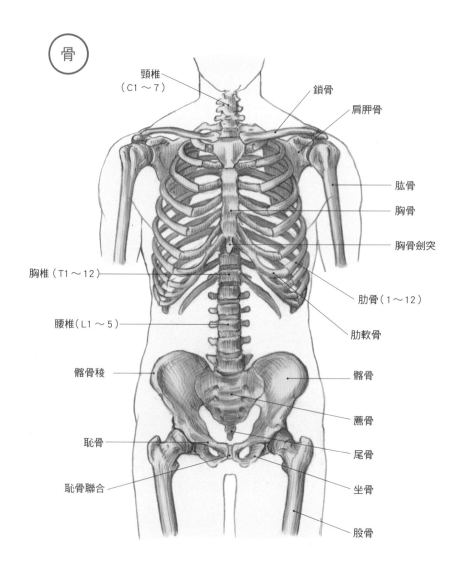

骨

頸椎（C1～7）
鎖骨
肩胛骨
肱骨
胸骨
胸骨劍突
胸椎（T1～12）
肋骨（1～12）
肋軟骨
腰椎（L1～5）
髂骨稜
髂骨
薦骨
恥骨
尾骨
坐骨
恥骨聯合
股骨

●前側・體幹的骨骼

《前側》

體幹前方當中最具特徵的肌肉為胸大肌（P104）、腹直肌（P102）、前鋸肌（P98）。即使在畫圖時，也會特別強調上述肌肉。

胸大肌約起始於鎖骨中央，胸骨與肋軟骨（第2～第7塊前方），以及腹直肌鞘等三處，終止於肱骨的大結節稜。

腹直肌（腹肌）看起來為分成2列4塊（或5塊）肌肉，事實上只有一塊肌肉，只不過由於腱劃分割的緣故，看起來像是分成好幾塊肌肉。只要透過鍛鍊就能夠使腹直肌結實發達，練就「六塊肌」。

肌肉

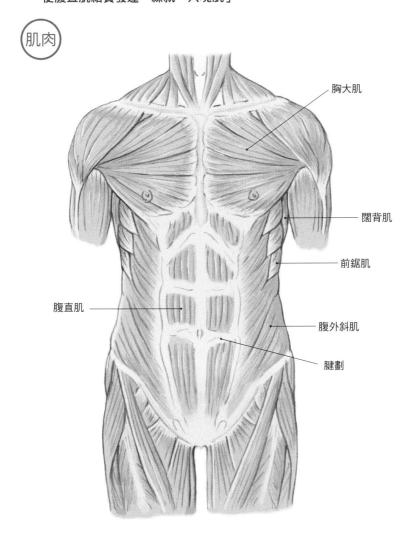

胸大肌

闊背肌

前鋸肌

腹直肌

腹外斜肌

腱劃

●前側‧體幹的肌肉

❶ 臉與頸部

❷ 肩膀與手臂

❸ 上臂與手肘

❹ 前臂與手部

❺ 體幹部

❻ 腳與膝蓋

❼ 足部

《側面後側》

脊椎（頸椎、胸椎、腰椎）的每個部位都標有編號，頸椎共有7塊，編號為C1～C7，胸椎共12塊，編號為T1～T12，腰椎共5塊，編號為L1～L5，其下方則是薦骨（薦骨原有5塊，長大以後逐漸融合成一塊）與尾骨（尾骨約2～5塊）。骨頭與骨頭之間由藉由關節連接，其間還有椎間盤，具有緩衝的功能。

即使是體型稍胖的人，只要觸摸就能輕易摸得到髂骨稜，得知腰部（骨盆）的高度。

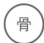 骨

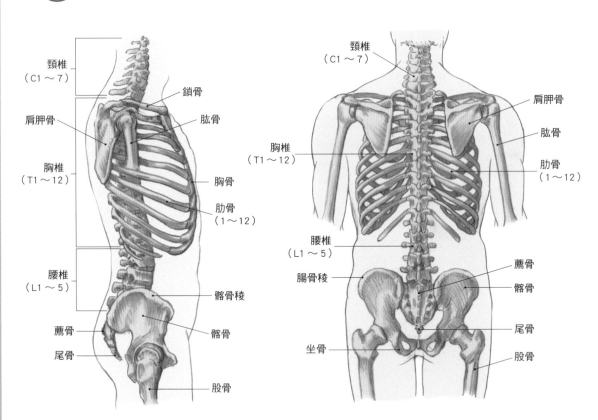

頸椎（C1～7）　鎖骨
肩胛骨　肱骨
胸椎（T1～12）　胸骨
肋骨（1～12）
腰椎（L1～5）　髂骨稜
薦骨　髂骨
尾骨
股骨

頸椎（C1～7）
肩胛骨
肱骨
胸椎（T1～12）
肋骨（1～12）
腰椎（L1～5）
腸骨稜　薦骨
髂骨
尾骨
坐骨　股骨

●側面與後側‧體幹的骨骼

《側面 後側》

體幹後方最具特徵的肌肉就是斜方肌與闊背肌。斜方肌起始於後腦杓（枕骨）、胸椎等身體的中心，終止於肩胛骨及鎖骨，是塊面積相當大的肌肉。闊背肌則是位於背部的肌肉，其位置在斜方肌的下方，起始於下位胸椎與腰椎等，延伸到肱骨方向。

肩胛骨的周遭可辨別出一部分肌肉，如大圓肌、小圓肌、棘下肌與菱形肌等，這些肌肉會隨著肩膀的動作而做出複雜的隆起。

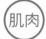

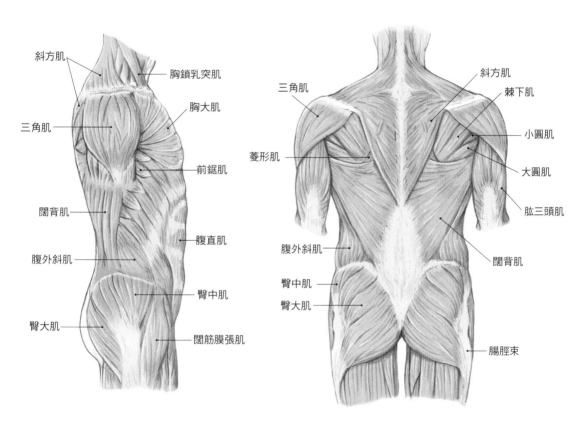

●側面與後側・體幹的肌肉

❶ 臉與頸部
❷ 肩膀與手臂
❸ 上臂與手肘
❹ 前臂與手部
❺ 體幹部
❻ 腳與膝蓋
❼ 足部

斜方肌
胸鎖乳突肌
三角肌
胸大肌
前鋸肌
闊背肌
腹直肌
腹外斜肌
臀中肌
臀大肌
闊筋膜張肌

三角肌
斜方肌
棘下肌
菱形肌
小圓肌
大圓肌
肱三頭肌
腹外斜肌
閣背肌
臀中肌
臀大肌
腸脛束

從斜前方看體幹

雙手張開，從斜前方看，
可清楚觀察到前鋸肌與肋
骨的隆起。

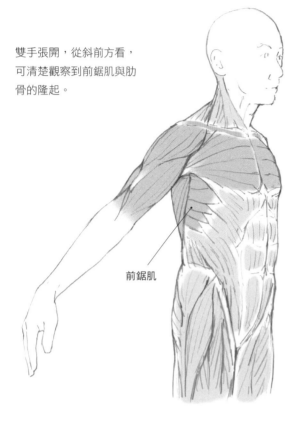

前鋸肌

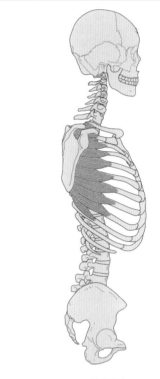

前鋸肌

從正面來看，可觀察到前鋸肌約有 3 ～ 4 處
隆起，實際上前鋸肌是起始於肋骨（第 1 ～
第 9）各個側面，終止於肩胛骨。因為肋骨
與前鋸肌起始部相連接之故，使得前鋸肌看
起來像是與肋骨平行，其實前鋸肌也會隨著
肩胛骨的動作，出現與肋骨走向完全不同的
變化。

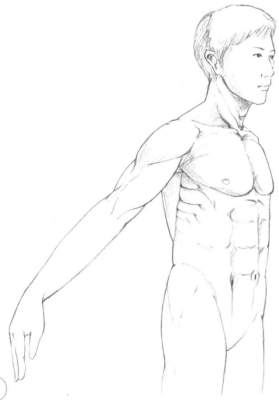

從斜後方看體幹

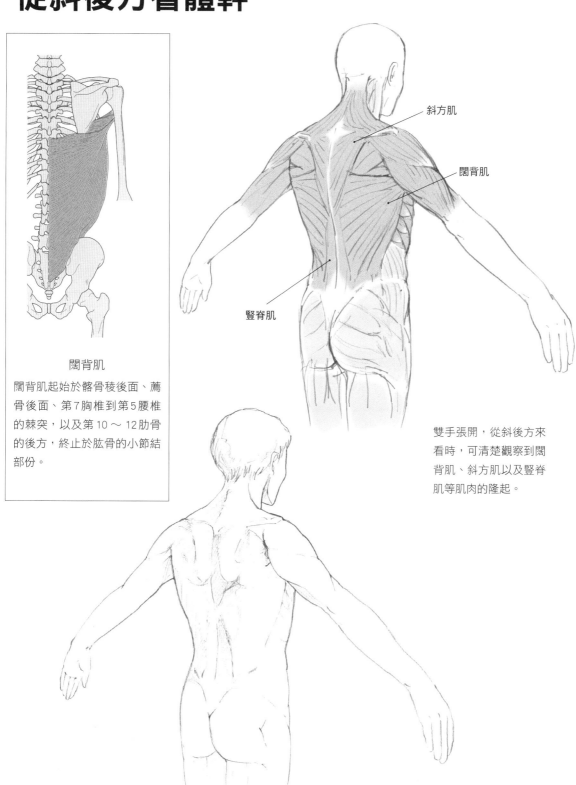

斜方肌

闊背肌

豎脊肌

闊背肌

闊背肌起始於髂骨稜後面、薦骨後面、第7胸椎到第5腰椎的棘突，以及第10～12肋骨的後方，終止於肱骨的小節結部份。

雙手張開，從斜後方來看時，可清楚觀察到闊背肌、斜方肌以及豎脊肌等肌肉的隆起。

❶ 臉與頸部

❷ 肩膀與手臂

❸ 上臂與手肘

❹ 前臂與手部

❺ 體幹部

❻ 腳與膝蓋

❼ 足部

扭轉身體

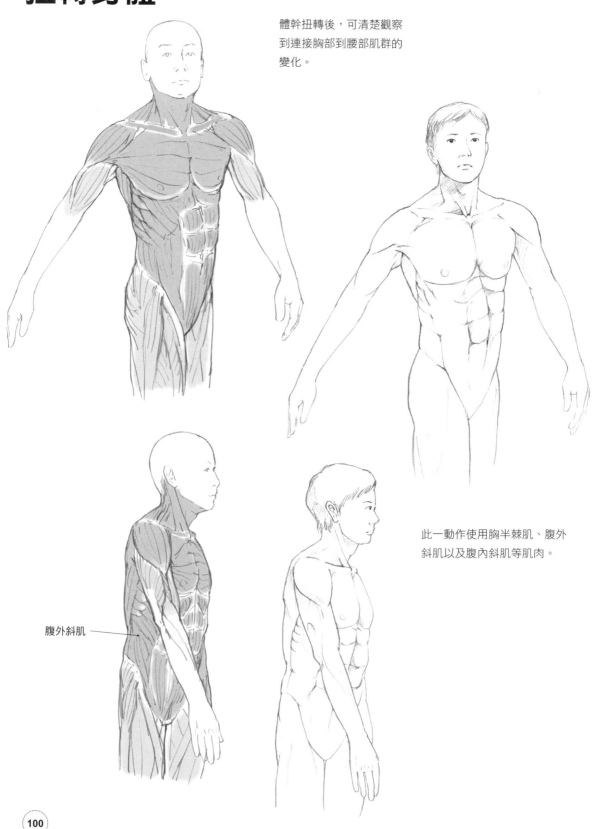

體幹扭轉後，可清楚觀察
到連接胸部到腰部肌群的
變化。

此一動作使用胸半棘肌、腹外
斜肌以及腹內斜肌等肌肉。

腹外斜肌

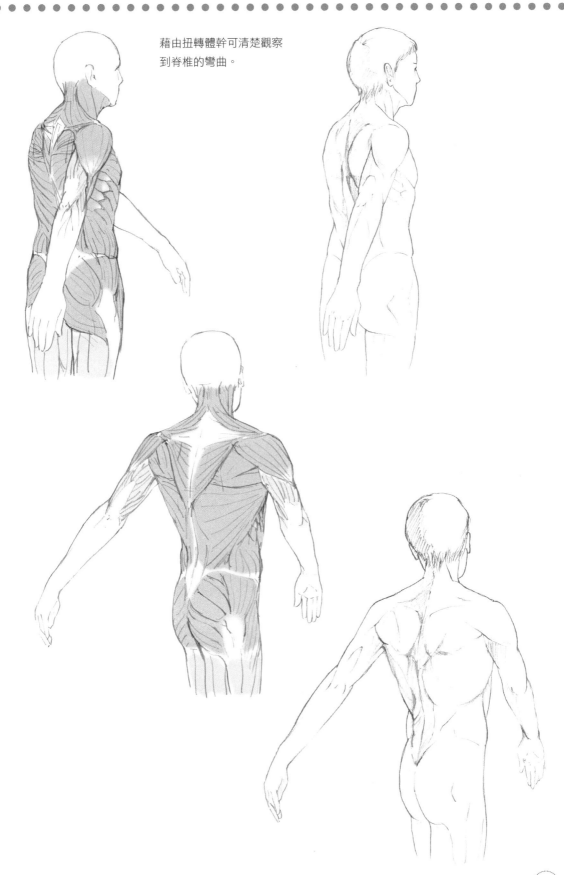

藉由扭轉體幹可清楚觀察
到脊椎的彎曲。

前屈

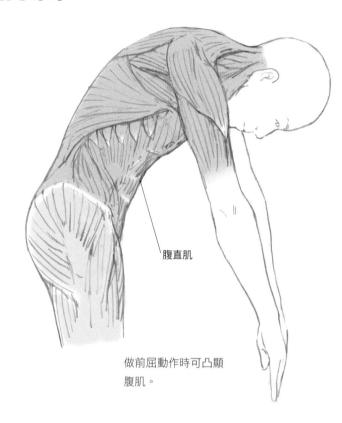

做前屈動作時可凸顯腹肌。

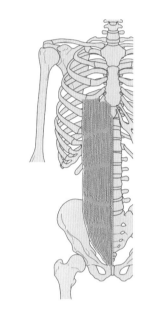

腹直肌

一般而言，腹直肌（腹肌）外形像是分割成2列4塊（有時分成5塊）的肌肉，但其實只有一塊肌肉。腹直肌起始於第5～第7肋軟骨與胸骨劍突，終止於恥骨的恥骨稜以及恥骨聯合，因此最開端的隆起部有一半是附著在肋骨的下部。

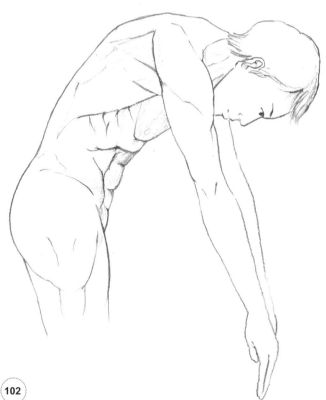

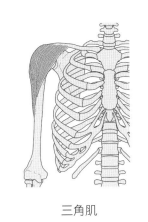

三角肌

三角肌起始於鎖骨外側的1／3、肩峰以及肩胛棘，約終止於肱骨中間的外側。

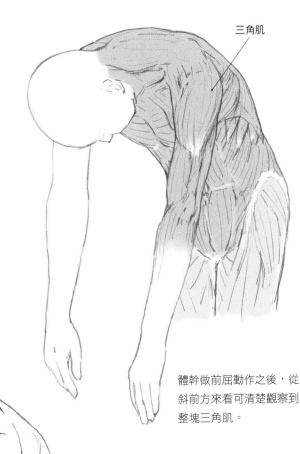

三角肌

體幹做前屈動作之後，從斜前方來看可清楚觀察到整塊三角肌。

❶ 臉與頸部

❷ 肩膀與手臂

❸ 上臂與手肘

❹ 前臂與手部

❺ 體幹部

❻ 腳與膝蓋

❼ 足部

後屈

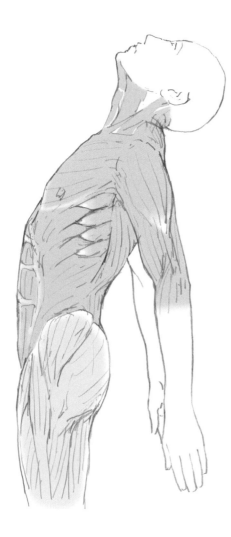

此一動作使用胸椎周圍的
胸半棘肌等肌肉。

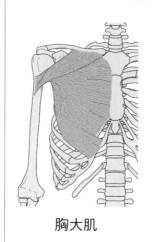

胸大肌起始於鎖骨內側前方
的 1／2、整個第 1～7 肋
軟骨、胸骨以及腹直肌鞘,
終止於肱骨的大結節稜。

胸大肌

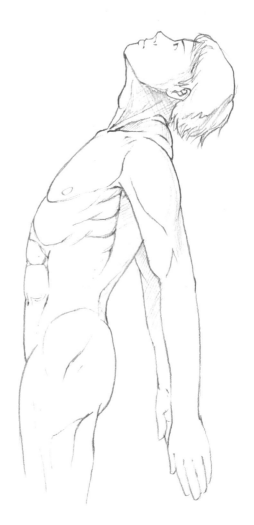

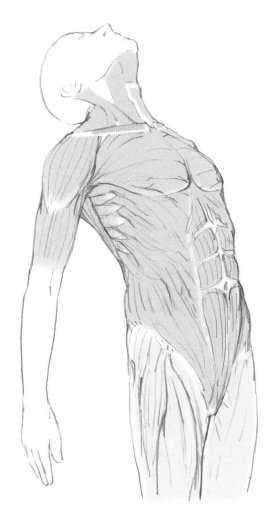

當體幹後屈時，可清楚觀察
到體幹前面的肌群與肋骨等
骨骼之間的關係。

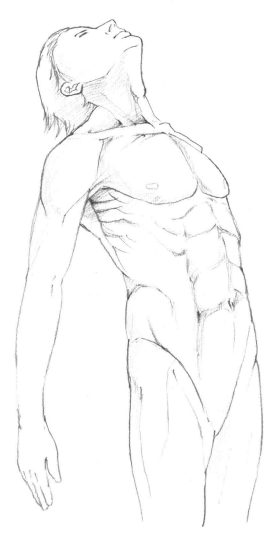

❶ 臉與頸部

❷ 肩膀與手臂

❸ 上臂與手肘

❹ 前臂與手部

❺ 體幹部

❻ 腳與膝蓋

❼ 足部

側屈

此一動作使用腹直肌、腹
外斜肌、腹內斜肌以及腰
方肌等肌肉。

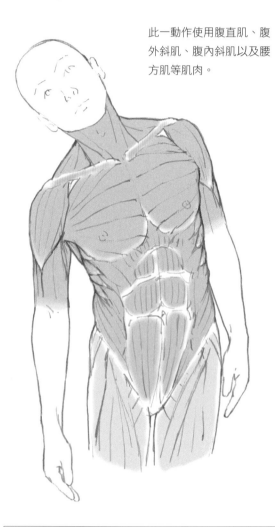
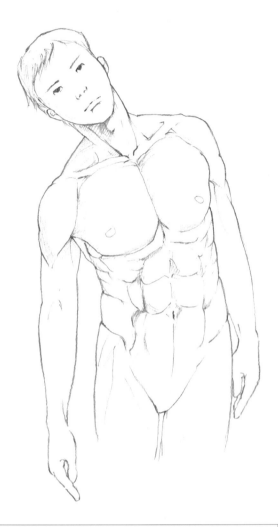

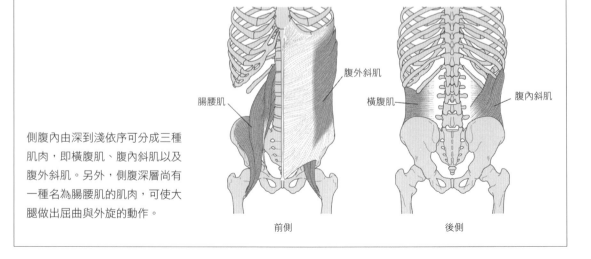

側腹內由深到淺依序可分成三種
肌肉，即橫腹肌、腹內斜肌以及
腹外斜肌。另外，側腹深層尚有
一種名為腸腰肌的肌肉，可使大
腿做出屈曲與外旋的動作。

腹外斜肌

腸腰肌

橫腹肌

腹內斜肌

前側

後側

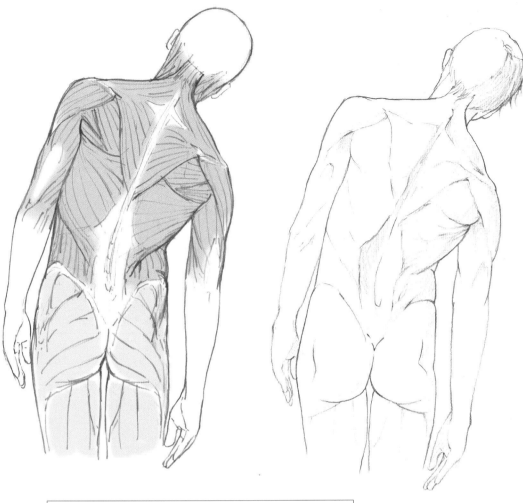

❶ 臉與頸部

❷ 肩膀與手臂

❸ 上臂與手肘

❹ 前臂與手部

❺ 體幹部

❻ 腳與膝蓋

❼ 足部

從上圖可知，脊椎並非以均一的幅度彎曲，其中又以腰部彎曲的幅度最大。

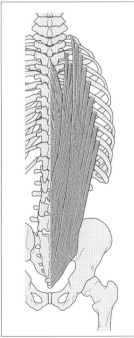

豎脊肌

豎脊肌是由腸肋肌、最長肌以及棘肌的肌群等所構成。除此之外，脊椎尚有半棘肌、多裂肌等諸多肌肉。

側屈（斜看）

身體可側彎約50度左右。

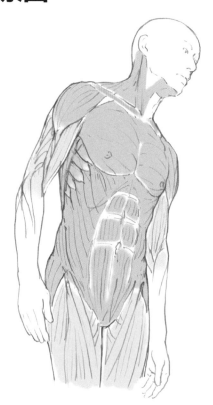

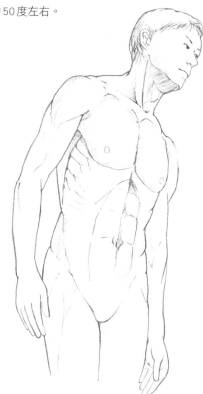

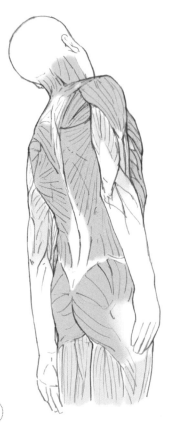

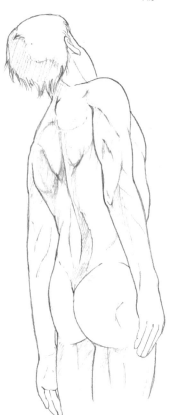

腰部向前

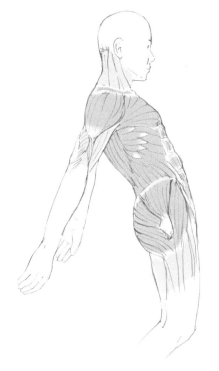
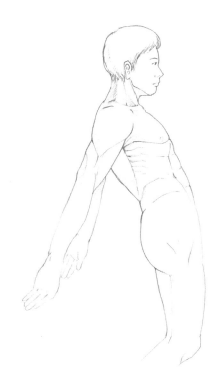

腰部往後

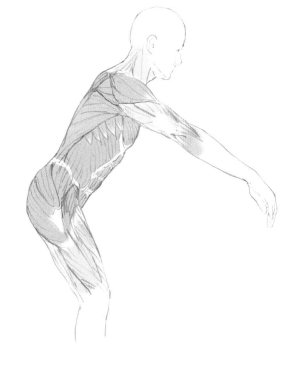
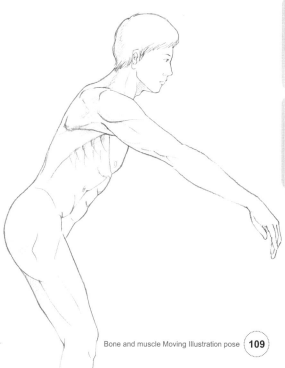

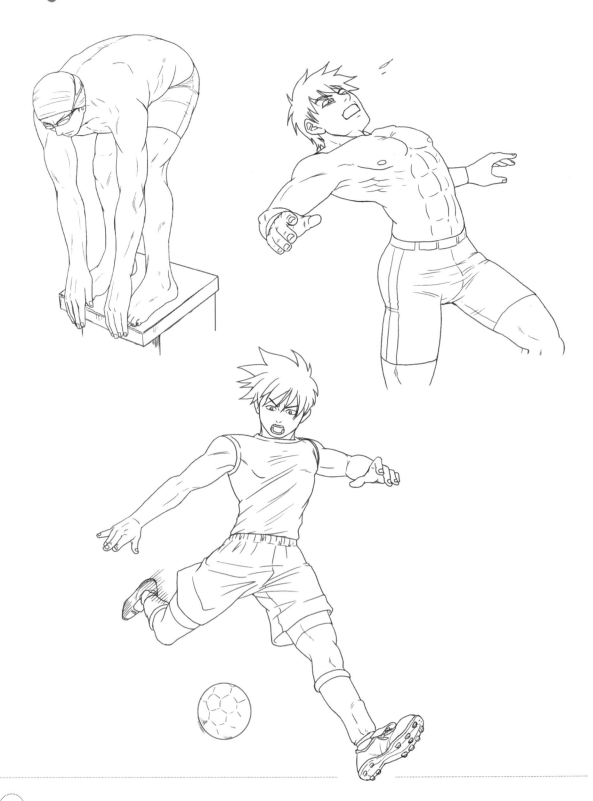

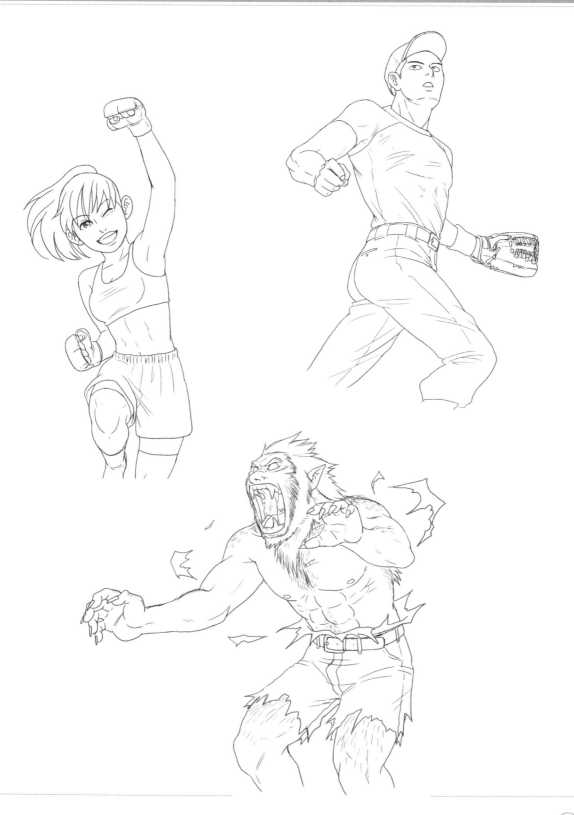

❶ 臉與頸部

❷ 肩膀與手臂

❸ 上臂與手肘

❹ 前臂與手部

❺ 體幹部

❻ 腳與膝蓋

❼ 足部

6 腳與膝蓋 *Forearm and Hand*

《前側》　骨盆與股骨之間有股關節，其周圍並層層覆蓋著許多肌肉。膝關節的前方有膝蓋骨（膝蓋的骨頭），可保護膝蓋。附著在膝蓋骨上部的肌肉為股四頭肌（P113）腱，下部則以膝蓋韌帶連接脛骨粗隆。小腿（膝蓋以下部位）有2根骨頭，腓骨比脛骨細，因此主要由脛骨肩負支撐體重的重任，同時小腿的微妙動作以及吸收外來衝擊等亦與脛骨息息相關。

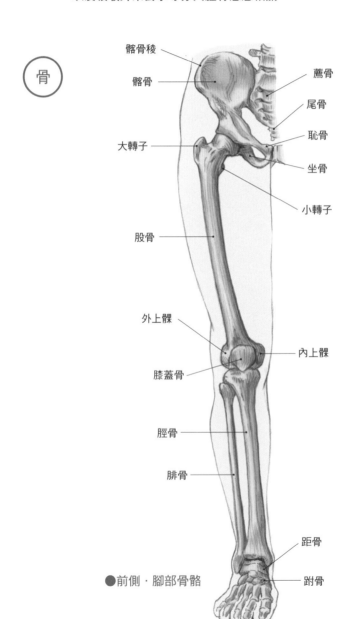

骨

髂骨稜
髂骨
薦骨
尾骨
恥骨
大轉子
坐骨
小轉子
股骨
外上髁
內上髁
膝蓋骨
脛骨
腓骨
距骨
跗骨

●前側・腳部骨骼

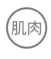

《前側》

股四頭肌是位於股骨前方的肌肉，包括股直肌、外側廣肌、內側廣肌、中間廣肌（內部的肌肉）等，這些肌肉是身體當中最強韌同時也最大塊的肌肉。膝蓋的周圍有韌帶及肌腱交錯複雜地包圍著，並因應動作的不同產生複雜且變化多端的外型。小腿肌肉的主要功能為使足部關節與腳趾活動，其內側構造方面，從膝蓋下方到內髁的脛骨內側緣沒有肌肉等組織覆蓋，而裸露在皮下，這部份就是日語俗稱的「弁慶的痛處（註）」。

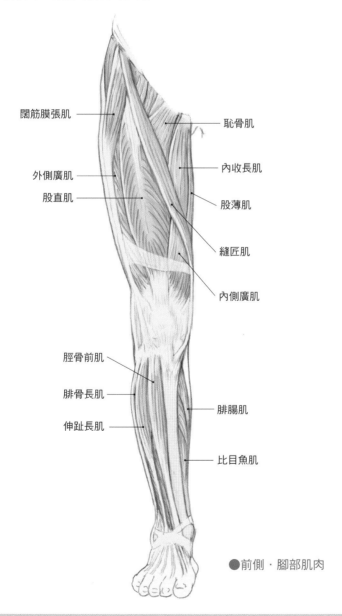

闊筋膜張肌

恥骨肌

外側廣肌

內收長肌

股直肌

股薄肌

縫匠肌

內側廣肌

脛骨前肌

腓骨長肌

腓腸肌

伸趾長肌

比目魚肌

●前側・腳部肌肉

（註）指弱點。形容即使是像弁慶這樣的英雄好漢，
　　　被打中此處也會痛的掉淚。

❶ 臉與頸部

❷ 肩膀與手臂

❸ 上臂與手肘

❹ 前臂與手部

❺ 體幹部

❻ 腳與膝蓋

❼ 足部

《側面》

股骨是人體內最長的骨頭，從下圖可知股骨外型稍微向前彎。股骨是由近位端（股骨頭、股骨頸、大轉子與小轉子）、股骨體以及遠位端（內髁及外髁 2 處隆起）所構成。

在股骨外側上，可從外面觸摸辨認出髂骨稜、大轉子腓骨的上端與下端突出部位等；而在股骨內側則可從外觀辨認出脛骨的內側緣與內髁等部位。

骨

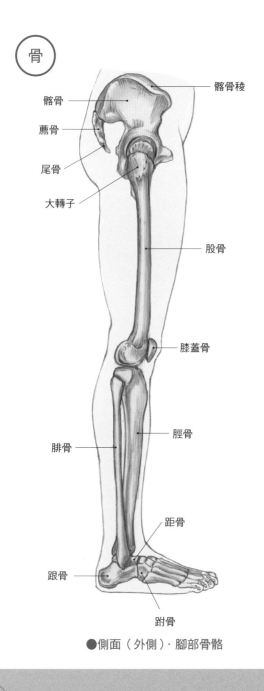

髂骨
髂骨稜
薦骨
尾骨
大轉子
股骨
膝蓋骨
脛骨
腓骨
距骨
跟骨
跗骨

●側面（外側）・腳部骨骼

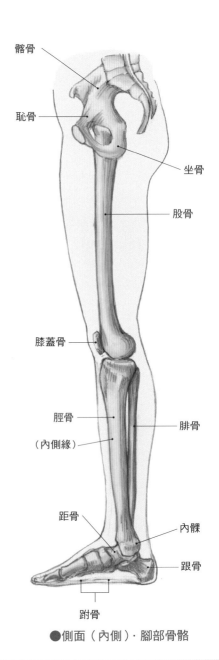

髂骨
恥骨
坐骨
股骨
膝蓋骨
脛骨
（內側緣）
腓骨
距骨
內髁
跟骨
跗骨

●側面（內側）・腳部骨骼

❶ 臉與頸部

❷ 肩膀與手臂

❸ 上臂與手肘

❹ 前臂與手部

❺ 體幹部

❻ 腳與膝蓋

❼ 足部

《側面》

　　大腿側面有外側廣肌延伸，其上方有自髂骨稜經過髂脛束延伸到脛骨外髁的闊筋膜張肌。髂脛束亦附著在臀大肌上，同時也延伸覆蓋著外側廣肌，為了讓各位讀者能在下圖一眼看出外側廣肌及闊筋膜張肌等肌肉的位置，在此省略一部份髂脛束的圖解。

　　在大腿側面可清楚辨認出小腿的腓腸肌與比目魚肌重疊的模樣，而在內側則可清楚觀察到大腿的縫匠肌、股薄肌、半腱肌以及半膜肌等肌肉。這些肌肉全都附著在脛骨的內髁以及脛骨粗隆的內側。

肌肉

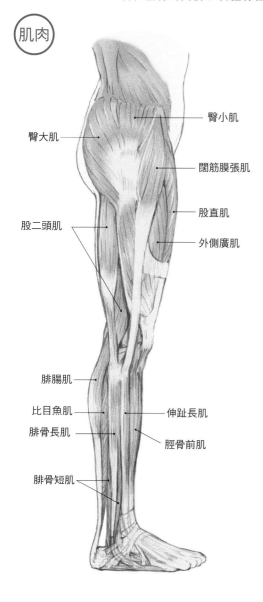

臀小肌

臀大肌

闊筋膜張肌

股直肌

股二頭肌

外側廣肌

腓腸肌

比目魚肌

腓骨長肌

伸趾長肌

脛骨前肌

腓骨短肌

●側面（外側）‧腳部肌肉

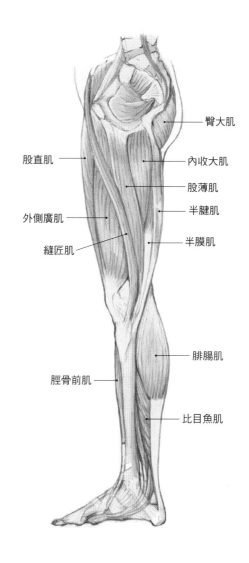

臀大肌

股直肌

內收大肌

股薄肌

半腱肌

外側廣肌

半膜肌

縫匠肌

腓腸肌

脛骨前肌

比目魚肌

●側面‧腳部肌肉

《後側》 在股骨的遠位端上有內上髁與外上髁 2 處隆起，其間有十字韌帶連接膝蓋，下方則有具有緩衝功能的半月板。

而位於骨盆中央的薦骨，也可以透過從外側觸摸加以確認。

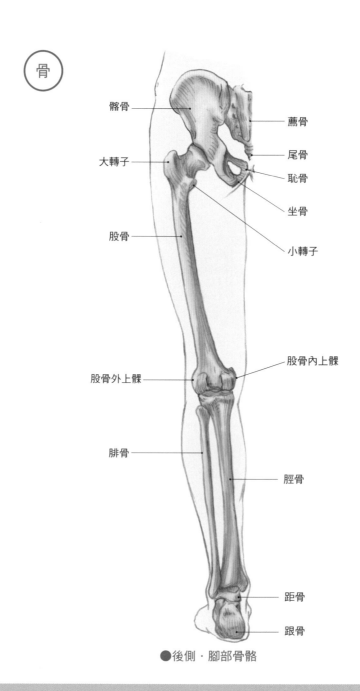

骨

髂骨

薦骨

大轉子

尾骨

恥骨

坐骨

股骨

小轉子

股骨內上髁

股骨外上髁

腓骨

脛骨

距骨

跟骨

●後側．腳部骨骼

《後側》

臀部有臀大肌，其上部側面則有臀中肌。當膝關節伸直時，可以看見因脂肪而呈隆起狀態的肌肉。腓腸肌的內側較長，外側稍短。

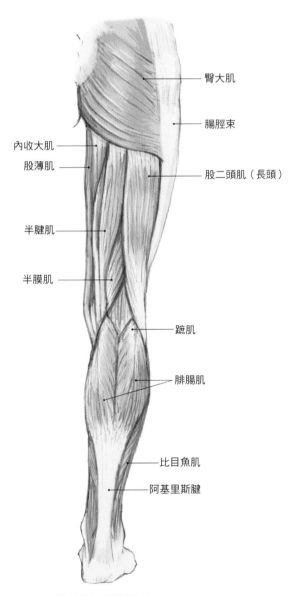

臀大肌

腸脛束

內收大肌

股薄肌

股二頭肌（長頭）

半腱肌

半膜肌

蹠肌

腓腸肌

比目魚肌

阿基里斯腱

●後側・腳部肌肉

❶ 臉與頸部

❷ 肩膀與手臂

❸ 上臂與手肘

❹ 前臂與手部

❺ 體幹部

❻ 腳與膝蓋

❼ 足部

膝蓋彎曲前後襬動（內側）／大腿的屈曲與伸展

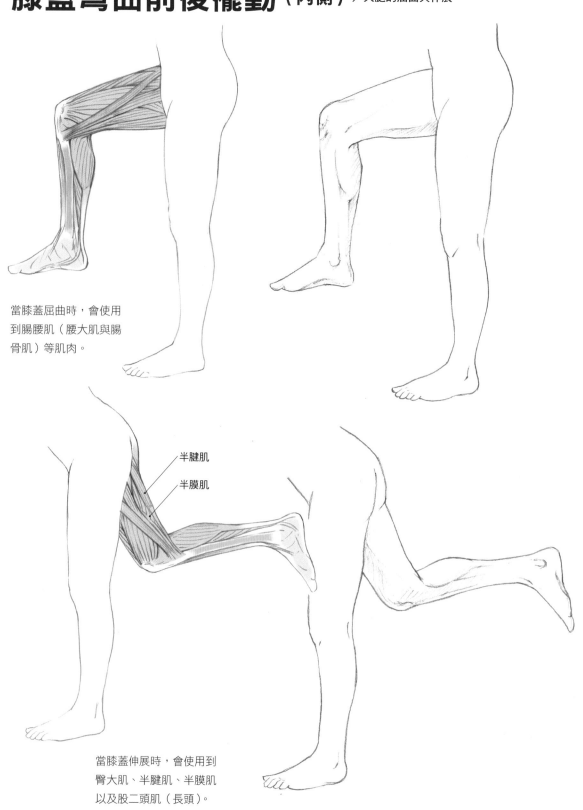

當膝蓋屈曲時，會使用
到腸腰肌（腰大肌與腸
骨肌）等肌肉。

半腱肌

半膜肌

當膝蓋伸展時，會使用到
臀大肌、半腱肌、半膜肌
以及股二頭肌（長頭）。

膝蓋彎曲前後擺動（外側）／大腿的屈曲與伸展

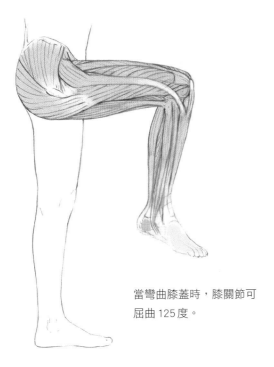

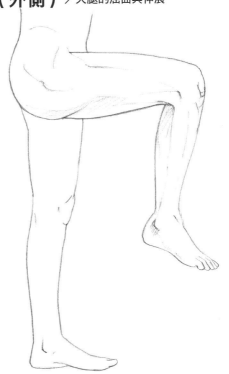

當彎曲膝蓋時，膝關節可屈曲 125 度。

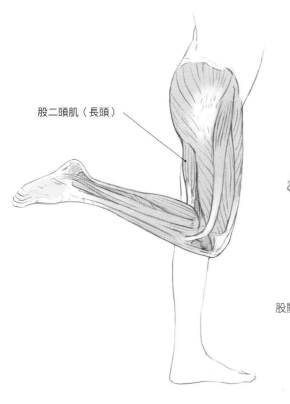

股二頭肌（長頭）

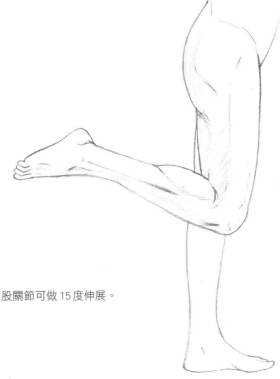

股關節可做 15 度伸展。

❶ 臉與頸部

❷ 肩膀與手臂

❸ 上臂與手肘

❹ 前臂與手部

❺ 體幹部

❻ 腳與膝蓋

❼ 足部

膝蓋伸直前後襬動（內側）

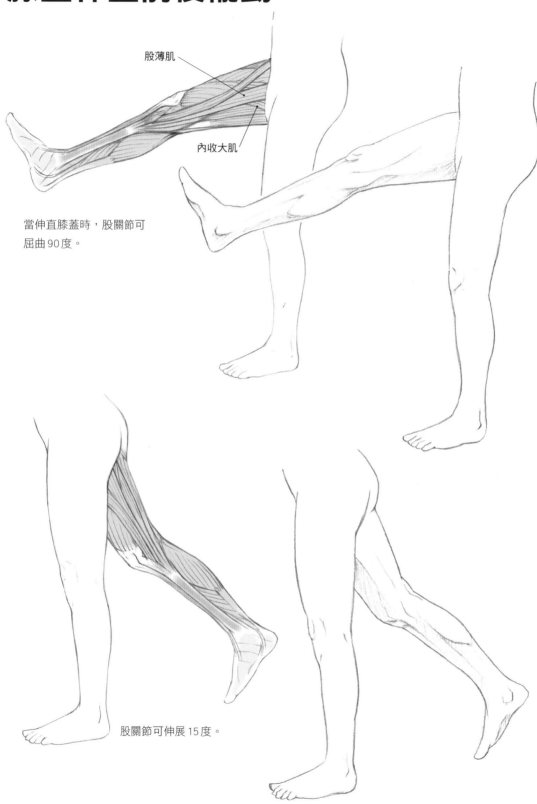

股薄肌

內收大肌

當伸直膝蓋時，股關節可
屈曲90度。

股關節可伸展15度。

膝蓋伸直前後擺動（外側）

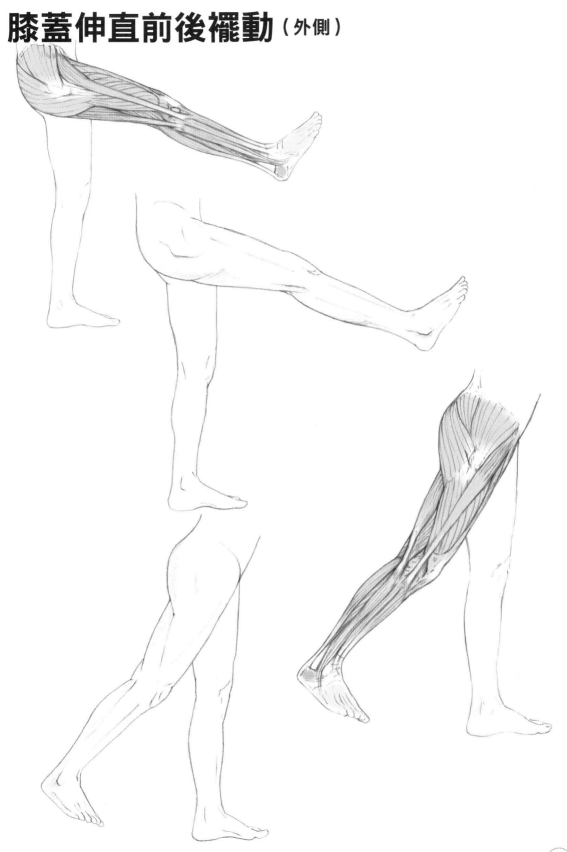

❶ 臉與頸部

❷ 肩膀與手臂

❸ 上臂與手肘

❹ 前臂與手部

❺ 體幹部

❻ 腳與膝蓋

❼ 足部

朝內側擺動 ／大腿內收

大腿內收時，會使用到內收大肌、股薄肌、內收短肌、內收長肌以及恥骨肌等肌肉。

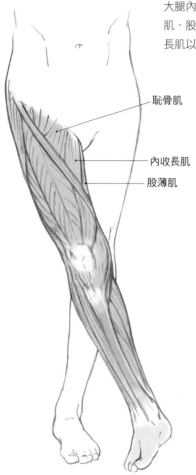

恥骨肌

內收長肌

股薄肌

內收短肌與內收大肌

內收短肌起始於恥骨，終止於股骨上方。
內收大肌則起始於恥骨與坐骨，終止於股骨全域等。

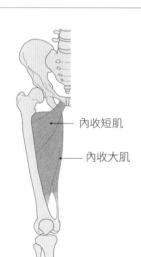

內收短肌

內收大肌

內收長肌

內收長肌是起始於恥骨前方，終止於股骨中間。上述3種肌肉均屬於大腿內收時所使用的深層肌。

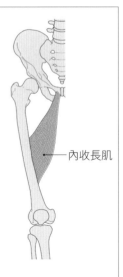

內收長肌

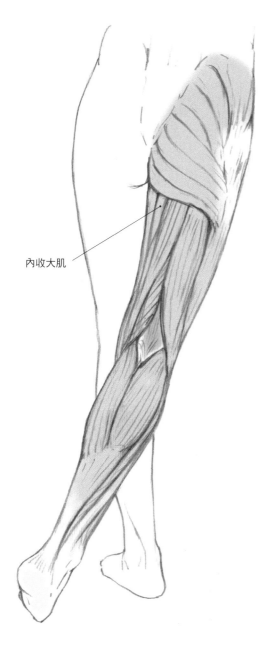

股關節可內收20度。

內收大肌

❶ 臉與頸部

❷ 肩膀與手臂

❸ 上臂與手肘

❹ 前臂與手部

❺ 體幹部

❻ 腳與膝蓋

❼ 足部

朝外側擺動 ／大腿外展

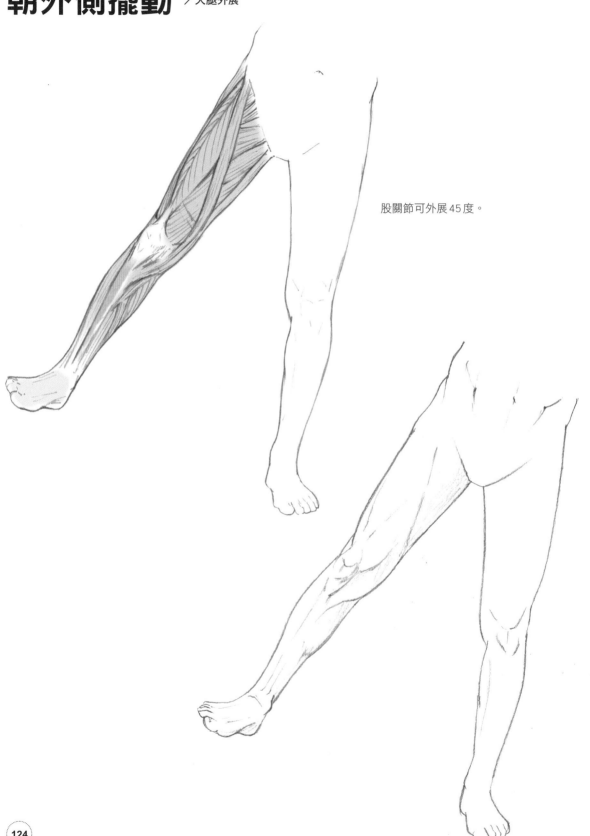

股關節可外展45度。

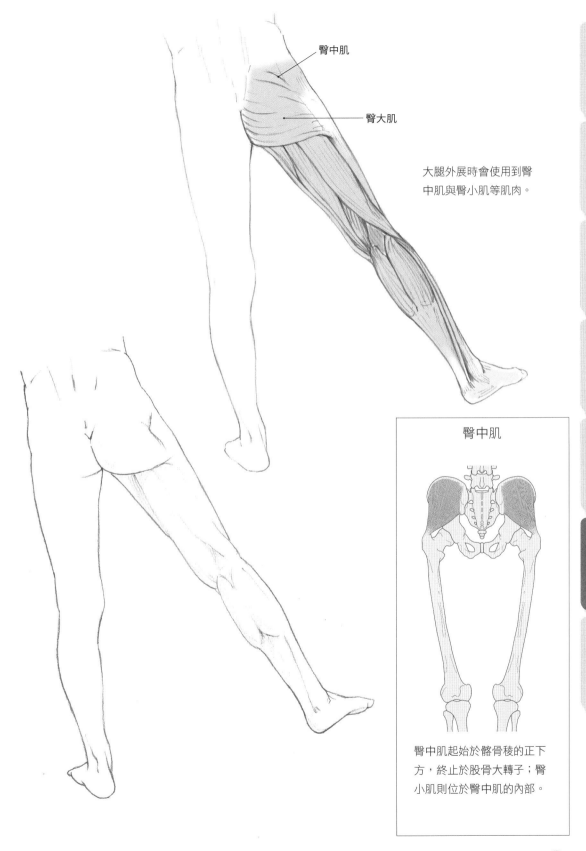

臀中肌

臀大肌

大腿外展時會使用到臀中肌與臀小肌等肌肉。

臀中肌

臀中肌起始於髂骨稜的正下方，終止於股骨大轉子；臀小肌則位於臀中肌的內部。

❶ 臉與頸部

❷ 肩膀與手臂

❸ 上臂與手肘

❹ 前臂與手部

❺ 體幹部

❻ 腳與膝蓋

❼ 足部

膝蓋彎曲大腿內旋

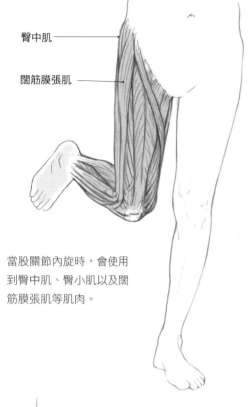

臀中肌 ————

闊筋膜張肌 ————

當股關節內旋時，會使用到臀中肌、臀小肌以及闊筋膜張肌等肌肉。

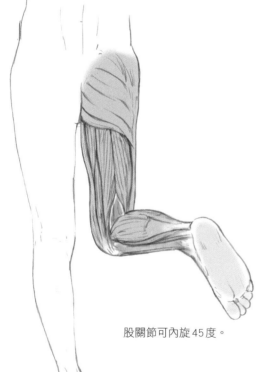

股關節可內旋45度。

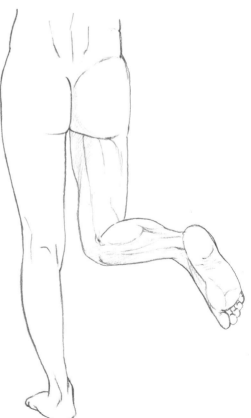

膝蓋彎曲大腿外旋

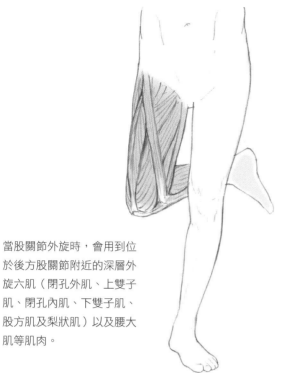

當股關節外旋時，會用到位於後方股關節附近的深層外旋六肌（閉孔外肌、上雙子肌、閉孔內肌、下雙子肌、股方肌及梨狀肌）以及腰大肌等肌肉。

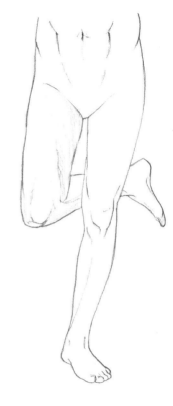

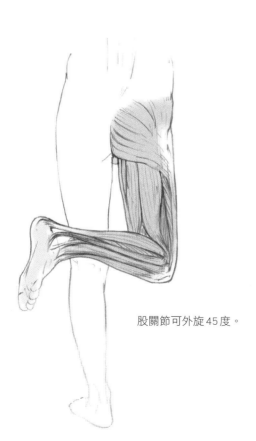

股關節可外旋45度。

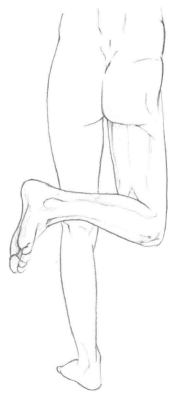

❶ 臉與頸部

❷ 肩膀與手臂

❸ 上臂與手肘

❹ 前臂與手部

❺ 體幹部

❻ 腳與膝蓋

❼ 足部

膝蓋微微彎曲

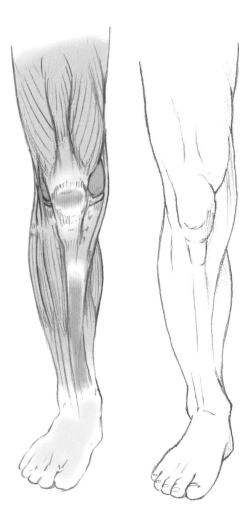

前側

膝蓋屈曲時會使用到股二頭肌、半腱肌以及半膜肌等肌肉。

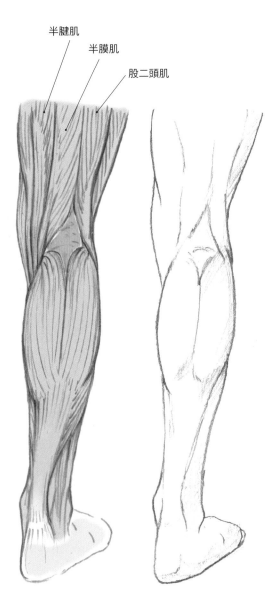

半腱肌

半膜肌

股二頭肌

後側

膝蓋可以從筆直伸展的狀態往內側彎曲約130度。

膝蓋的緊張與鬆弛

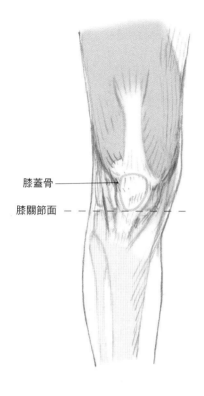

膝蓋骨

膝關節面

鬆弛狀態的膝蓋

在膝蓋鬆弛的狀態下，膝蓋骨的下端與膝關節面幾乎位於相同的位置。

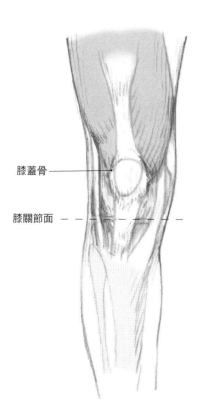

膝蓋骨

膝關節面

緊張狀態的膝蓋

在膝蓋緊張的狀態下，由於股直肌、外側廣肌以及內側廣肌等收縮，使得膝蓋骨位置上升。

❶ 臉與頸部

❷ 肩膀與手臂

❸ 上臂與手肘

❹ 前臂與手部

❺ 體幹部

❻ 腳與膝蓋

❼ 足部

坐在椅子上

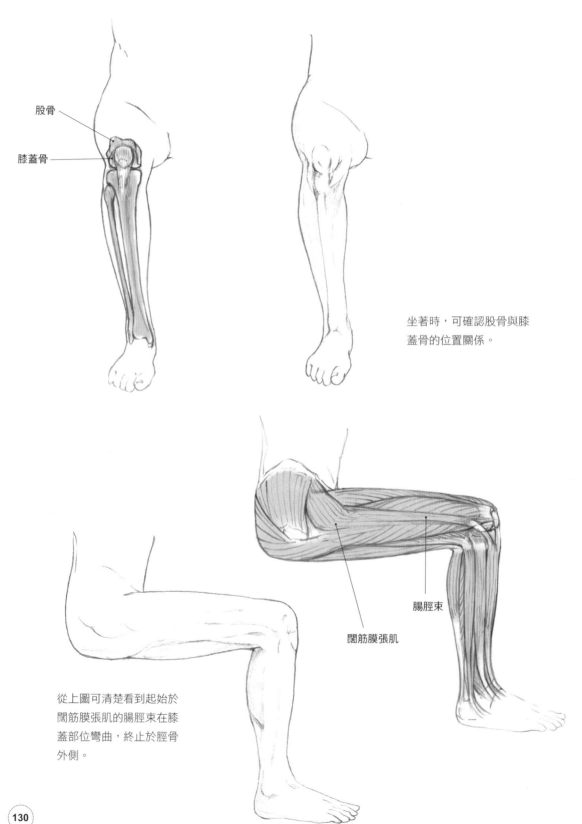

股骨

膝蓋骨

坐著時，可確認股骨與膝蓋骨的位置關係。

腸脛束

闊筋膜張肌

從上圖可清楚看到起始於闊筋膜張肌的腸脛束在膝蓋部位彎曲，終止於脛骨外側。

坐著左右活動腳尖 ／小腿內收

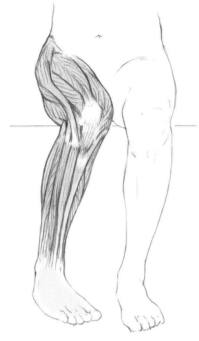 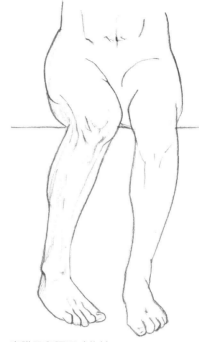

小腿內旋　小腿內旋時，會使用到半腱肌、半膜肌與膕肌（位於膝蓋內部的肌肉）等肌肉，可內旋約 10 度。

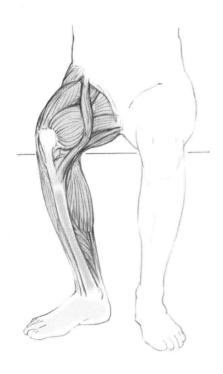 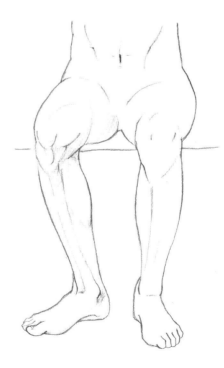

小腿外旋　小腿外旋時，會使用到股二頭肌等肌肉，可外旋約 20 度。

❶ 臉與頸部

❷ 肩膀與手臂

❸ 上臂與手肘

❹ 前臂與手部

❺ 體幹部

❻ 腳與膝蓋

❼ 足部

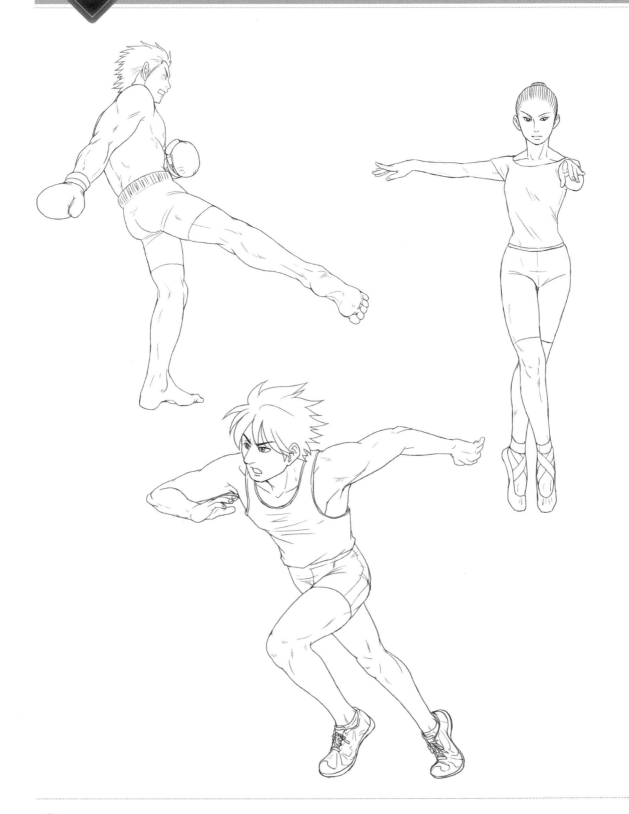

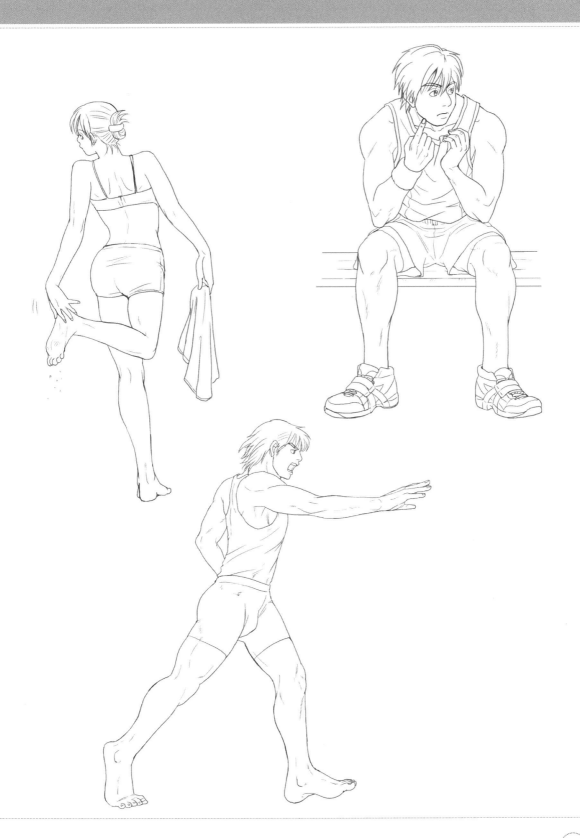

❶ 臉與頸部

❷ 肩膀與手臂

❸ 上臂與手肘

❹ 前臂與手部

❺ 體幹部

❻ 腳與膝蓋

❼ 足部

足部 *Foot*

《 內側 》從足部內側可清楚看到拱形的腳底，阿基里斯腱附著在跟骨上，同時有許多韌帶如同皮帶般圍繞著足部來固定許多肌腱。

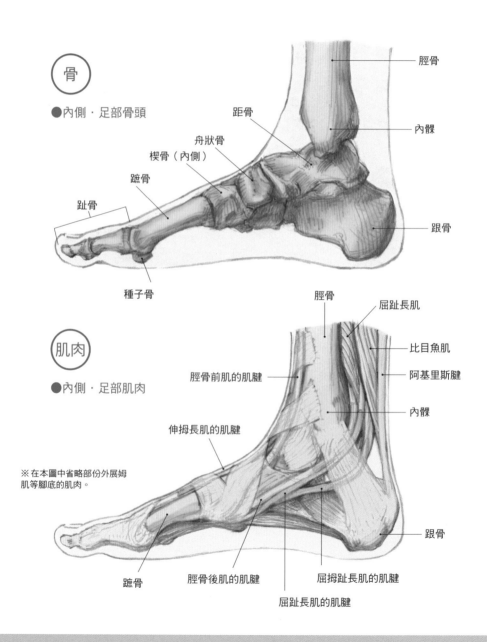

骨

●內側・足部骨頭

- 脛骨
- 距骨
- 舟狀骨
- 楔骨（內側）
- 蹠骨
- 趾骨
- 種子骨
- 內髁
- 跟骨

肌肉

●內側・足部肌肉

※在本圖中省略部份外展姆肌等腳底的肌肉。

- 脛骨
- 屈趾長肌
- 比目魚肌
- 阿基里斯腱
- 內髁
- 脛骨前肌的肌腱
- 伸拇長肌的肌腱
- 跟骨
- 蹠骨
- 脛骨後肌的肌腱
- 屈拇趾長肌的肌腱
- 屈趾長肌的肌腱

《外側》

足部外側可看見突出的外髁，跗骨與蹠骨則構成平緩的斜面。跟骨上方只有一條阿基里斯腱，因此外觀較薄且凹陷。

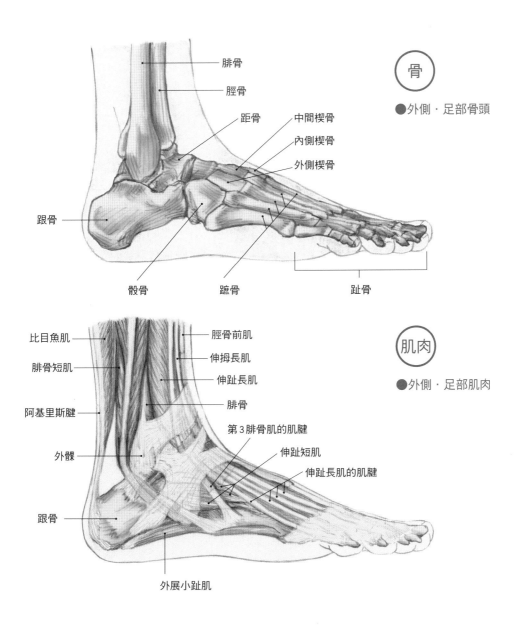

骨

●外側・足部骨頭

- 腓骨
- 脛骨
- 距骨
- 中間楔骨
- 內側楔骨
- 外側楔骨
- 跟骨
- 骰骨
- 蹠骨
- 趾骨

肌肉

●外側・足部肌肉

- 比目魚肌
- 脛骨前肌
- 伸拇長肌
- 腓骨短肌
- 伸趾長肌
- 阿基里斯腱
- 腓骨
- 第3腓骨肌的肌腱
- 外髁
- 伸趾短肌
- 伸趾長肌的肌腱
- 跟骨
- 外展小趾肌

❶ 臉與頸部
❷ 肩膀與手臂
❸ 上臂與手肘
❹ 前臂與手部
❺ 體幹部
❻ 腳與膝蓋
❼ 足部

《背側》

在脛骨與距骨之間有一足部關節，其下方為跟骨，這些骨頭的前方則有骰骨、舟狀骨以及3塊楔骨並列，同時亦與蹠骨及趾骨相連接。在骨頭與骨頭之間有背側骨間肌，其上層則覆蓋著伸趾短肌以及各腳趾的肌腱。

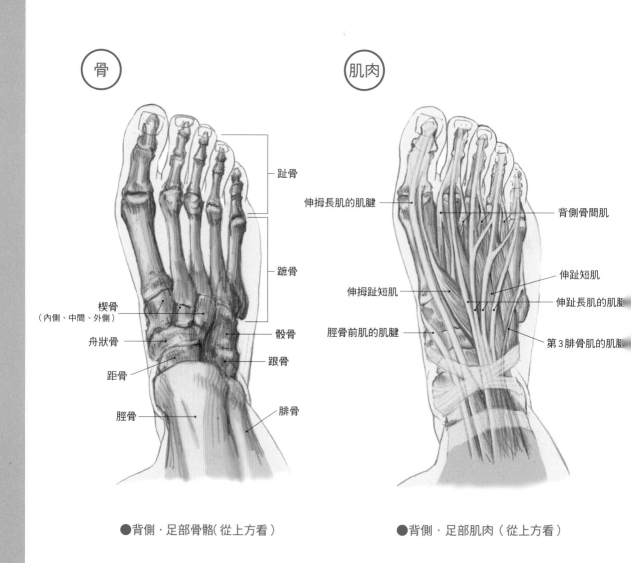

骨

肌肉

趾骨

蹠骨

楔骨
（內側、中間、外側）

舟狀骨

距骨

脛骨

骰骨

跟骨

腓骨

伸拇長肌的肌腱

伸拇趾短肌

脛骨前肌的肌腱

背側骨間肌

伸趾短肌

伸趾長肌的肌腱

第3腓骨肌的肌腱

●背側・足部骨骼（從上方看）

●背側・足部肌肉（從上方看）

《底部》

足部底部覆蓋著一層足底腱膜。下圖為省略足底腱膜的模樣。足部底部的內在肌約有 4 層，下層僅呈現淺層肌肉的部份。

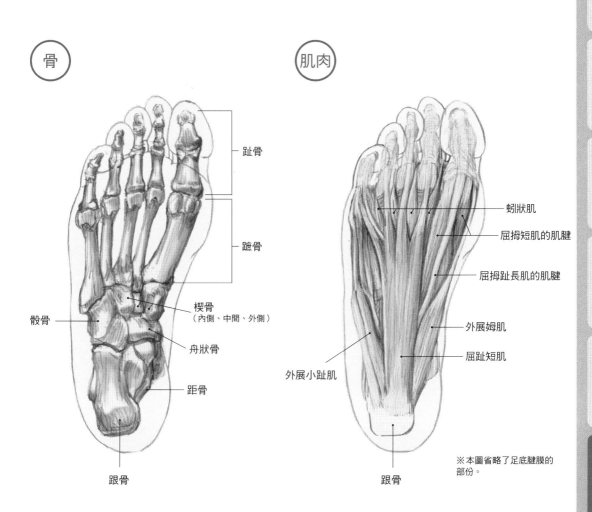

骨

肌肉

趾骨

蹠骨

楔骨
（內側、中間、外側）

舟狀骨

距骨

骰骨

跟骨

蚓狀肌

屈拇短肌的肌腱

屈拇趾長肌的肌腱

外展姆肌

屈趾短肌

外展小趾肌

跟骨

※本圖省略了足底腱膜的部份。

●底部・足部骨骼（從下方看）

●底部・足部肌肉（從下方來看）

❶ 臉與頸部

❷ 肩膀與手臂

❸ 上臂與手肘

❹ 前臂與手部

❺ 體幹部

❻ 腳與膝蓋

❼ 足部

伸直腳尖 ／腳底彎曲

小趾側

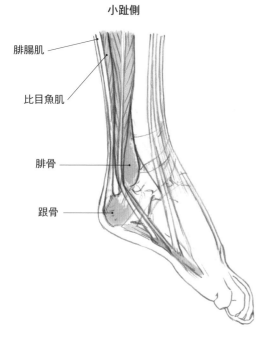

腓腸肌

比目魚肌

腓骨

跟骨

腳底彎曲時會使用到腓腸肌與比目魚肌等肌肉。

大拇趾側

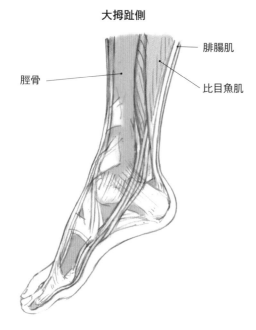

脛骨

腓腸肌

比目魚肌

腳底可彎曲約45度。

腳尖朝上 ╱腳背屈曲

小趾側

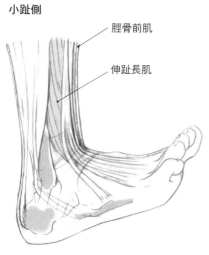

- 脛骨前肌
- 伸趾長肌

腳背屈曲時會使用到脛骨前肌等肌肉。

大拇趾側

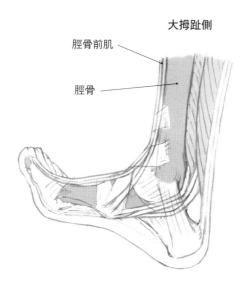

- 脛骨前肌
- 脛骨

腳背可屈曲約20度。

❶ 臉與頸部

❷ 肩膀與手臂

❸ 上臂與手肘

❹ 前臂與手部

❺ 體幹部

❻ 腳與膝蓋

❼ 足部

往小趾方向上抬 ／足部外翻

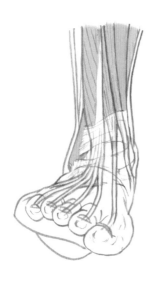 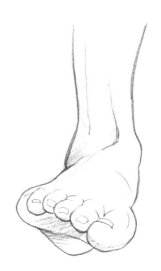

足部外翻時會使用到腓骨長肌以及腓骨短肌等肌肉。

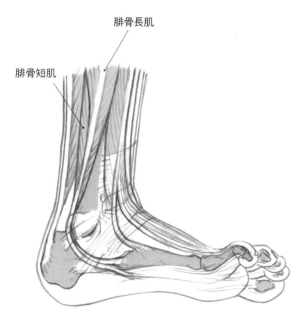 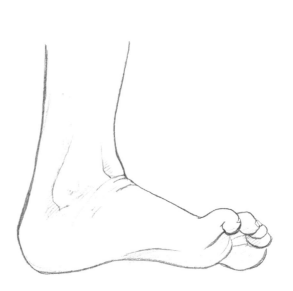

腓骨長肌

腓骨短肌

可外翻約20度。

往大姆趾方向上抬 ╱足部內翻

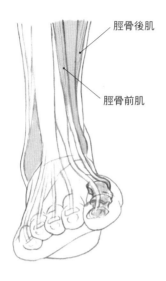

脛骨後肌

脛骨前肌

足部內翻時會使用到脛骨後肌與脛骨前肌
等肌肉。

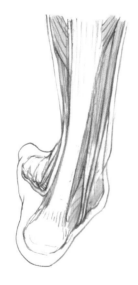

可內翻約30度。

❶ 臉與頸部

❷ 肩膀與手臂

❸ 上臂與手肘

❹ 前臂與手部

❺ 體幹部

❻ 腳與膝蓋

❼ 足部

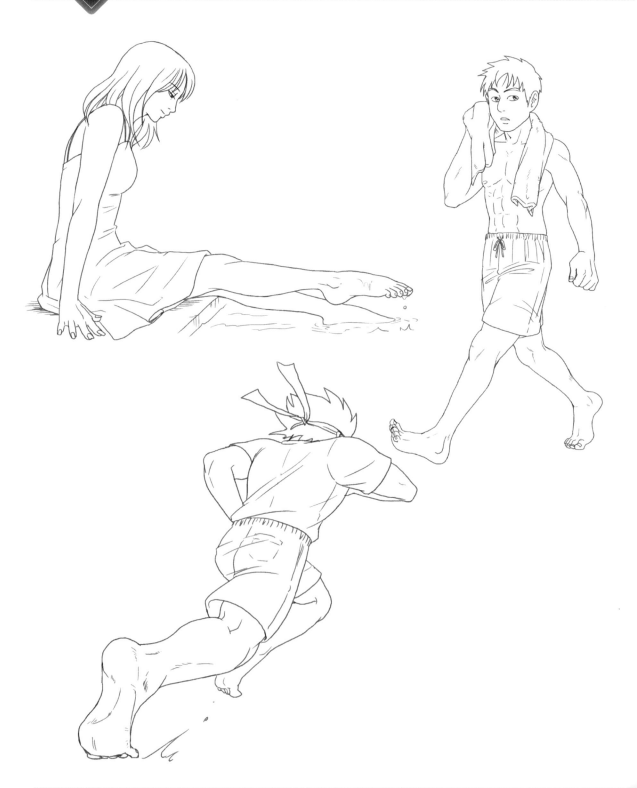

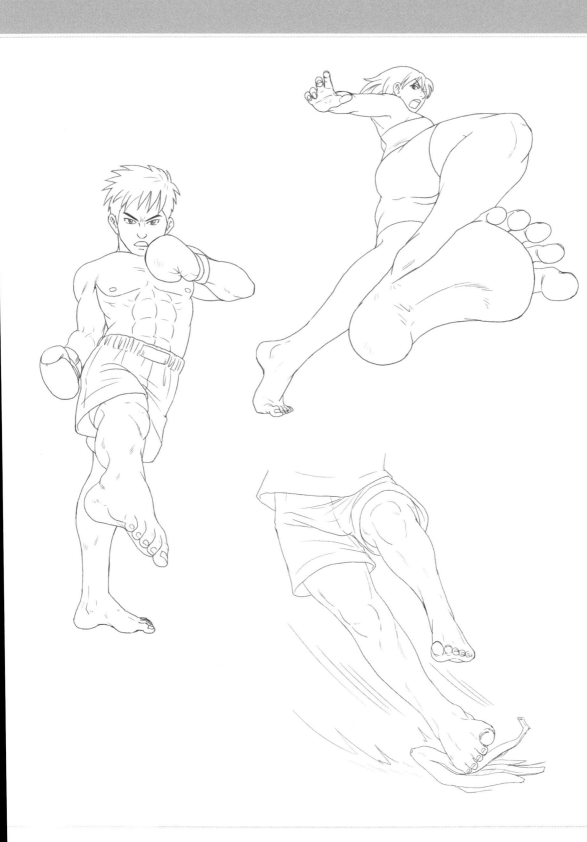

❶ 臉與頸部

❷ 肩膀與手臂

❸ 上臂與手肘

❹ 前臂與手部

❺ 體幹部

❻ 腳與膝蓋

❼ 足部

PROFILE

佐藤良孝

1956年東京出生。
畢業於創形美術學校造型科，同研究科造型課程修畢。曾任創形美術學校教職員，1990年創設插畫與系統開發製作公司「彩考」，以醫學專業書籍的醫學插畫為中心，從事博物館專用多媒體系統的開發、3DCG、公共設施的展示圖像以及圖像資料庫系統開發等，其製作活動涉及領域相當廣泛。

現任有限公司「彩考」社長。
The Association of Medical Illustrators（美國）會員
美術解剖學會 會員
資料庫使用者團體 會員

● 主要成果
曾在「月刊i Magazine」連載「數位影像的基礎知識」專欄長達2年。
曾任足利設計工科專 門學校的兼任講師長達5年，除了指導職業插畫家（寫實插畫）的實習之外，同時也教授電腦平面設計的基礎課程。

● 成立醫學插畫家綜合網站：http://www.medicalillustration.jp

TITLE

透視骨骼&肌肉 動態姿勢集

STAFF

出版	瑞昇文化事業股份有限公司
作者	佐藤良孝
譯者	高詹燦 黃琳雅
總編輯	郭湘齡
責任編輯	林修敏
文字編輯	王瓊苹 黃雅琳
美術編輯	李宜靜
排版	黃家澄
製版	明宏彩色照相製版股份有限公司
印刷	桂林彩色印刷股份有限公司
法律顧問	經兆國際法律事務所 黃沛聲律師
戶名	瑞昇文化事業股份有限公司
劃撥帳號	19598343
地址	新北市中和區景平路464巷2弄1-4號
電話	(02)2945-3191
傳真	(02)2945-3190
網址	www.rising-books.com.tw
Mail	resing@ms34.hinet.net
本版日期	2013年8月
定價	300元

ORIGINAL JAPANESE EDITION STAFF

筋肉鉛筆デッサン	佐藤良孝
人体線画イラスト	成冨ミヲリ
口絵カラーイラスト＆補足イラスト	彩考
サンプルイラスト	内田有紀
カバーデザイン	萩原 睦（志岐デザイン事務所）
本文デザイン	里村万寿夫
企画編集	森 基子（廣済堂出版）

國家圖書館出版品預行編目資料

透視骨骼＆肌肉；動態姿勢集／佐藤良孝作；
高詹燦、黃琳雅譯.
-- 初版. -- 新北市：瑞昇文化，2012.03
144面；18.2x25.7公分

ISBN 978-986-6185-94-6（平裝）

1.藝術解剖學 2.繪畫技法

901.3 101003529